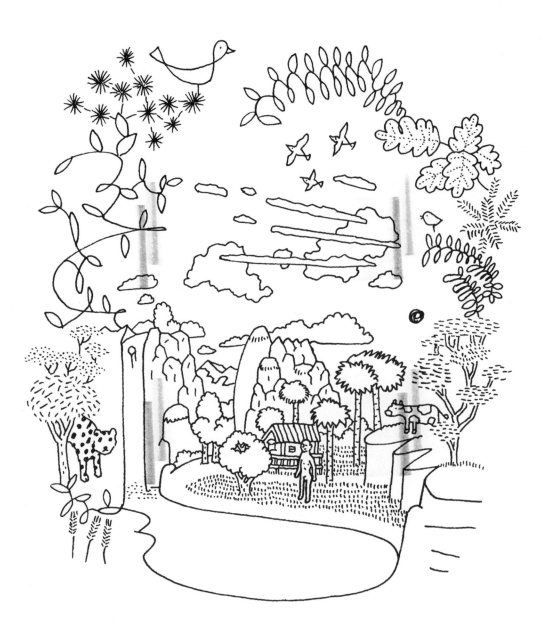

ラクガキ・マスター

RAKUGAKI

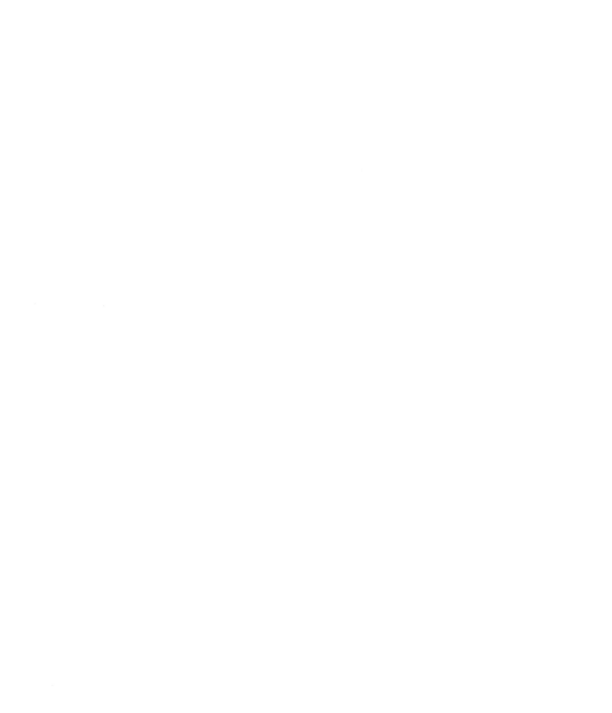

ラクガキ・マスター
RAKUGAKI

CÓMO POTENCIAR tu IMAGINACIÓN
A TRAVÉS DEL DIBUJO

BUNPEI YORIFUJI

* BLACKIE BOOKS *

Título original: *Rakugaki Master: Kakukoto ga tanoshikunaru e no kihon*

Diseño de colección: Sergi Puyol
© de las ilustraciones de cubierta y de interior: Bunpei Yorifuji, 2009

© del texto: Bunpei Yorifuji, 2009
Todos los derechos están reservados. Edición original en japonés publicada por Bijutsu Shuppan-Sha, Ltd. (Tokio). Los derechos de traducción de esta obra se han gestionado a través de Tuttle-Mori, Inc. (Tokio)
© de la traducción: Regina López Muñoz, 2017
© de la edición: Blackie Books S.L.U.
Calle Església, 4-10
08024, Barcelona
www.blackiebooks.org
info@blackiebooks.org

Maquetación y diseño de cubierta: Sergi Puyol
Impresión: Anman
Impreso en España

Primera edición: agosto de 2022
ISBN: 978-84-19172-26-6
Depósito legal: B 2432-2022

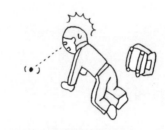

INTRODUCCIÓN
はじめに

¿Has visto alguna vez un nido de larvas de mosquito? Son unos agujeros que los mosquitos cavan en el barro para depositar sus larvas. La casa en la que me crie estaba rodeada de arrozales, y antes del verano siempre había un montón de nidos en la superficie del barro reblandecido por la humedad.

Y te digo una cosa: era muy repugnante.

Observando esos nidos descubrí una manera completamente revolucionaria de dibujar cosas repulsivas: empiezas por dibujar un punto que luego pones entre paréntesis, así obtienes un agujero de aspecto más real que uno auténtico. Luego dibujas la cara de una persona y añades los agujeritos: ¡su piel se convertirá en un nido de larvas!

El resultado será tan repugnante que dará gusto.

¡Ay! ¡Qué placer el de producir repulsión solo con paréntesis y puntitos! Creo que, de toda mi trayectoria como dibujante de *rakugaki*,* este ha sido mi mejor hallazgo.

* El término *rakugaki* se compone de las palabras *raku* ('cómodo', 'a gusto') y *kaki* o *gaki* ('escribir' y 'dibjuar'). Podría guardar cierta similitud con palabras como «grafiti» o «garabato».

1. Dibuja un punto.

2. Luego, unos paréntesis.

reflejo en
la punta

3. De vez en cuando,
plántale una larva.

¡Atención! Si no soportas los granos, te
recomiendo que no pases la página.

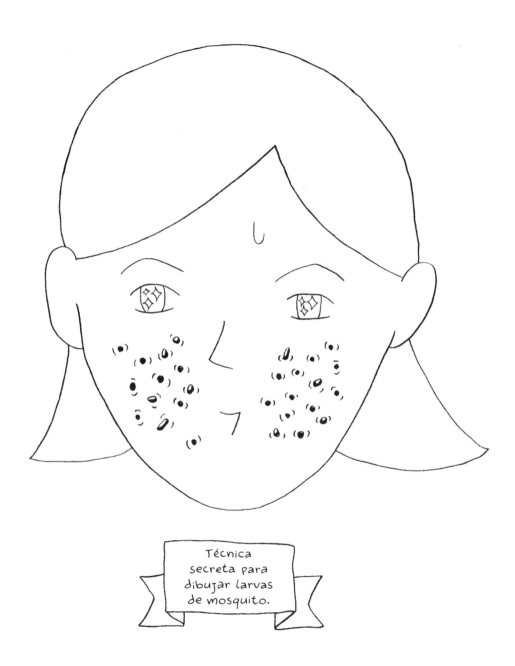

Técnica secreta para dibujar larvas de mosquito.

4

Creo que a todo el mundo le gustaría saber dibujar con cierta soltura, pero nos decimos que para eso hace falta talento, un estilo innato, y al final muchos renuncian o nunca se ponen seriamente a ello.

En realidad, para dibujar no hace falta ni estilo ni talento.

Para mí, el dibujo es como un texto o una conversación: no tener buena caligrafía no te impide escribir, como tampoco hace falta una voz bonita para hablar. Las cosas que uno mismo descubre y quiere dibujar son mucho más importantes.

En este libro he reunido algunas reflexiones personales acerca de mis ideas y la importancia que les otorgo cuando dibujo. Por tanto, se trata más bien de una obra para ayudarte a representar lo que piensas, y no de un manual para aprender a dibujar bien. Y, por cierto, prometo que el único pasaje desagradable se encuentra en la página de la izquierda.

ÍNDICE

LAS IMÁGENES
イメージマスター
151

TALLERES

LOS PERSONAJES
(*KYARA*)
キャラマスター
131

LOS CUERPOS
フィギュアマスター
089

EPÍLOGO
おわりに
174

LAS POSTURAS

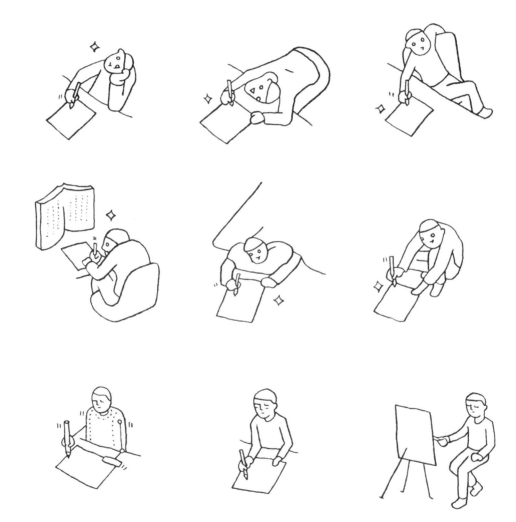

LAS HERRAMIENTAS

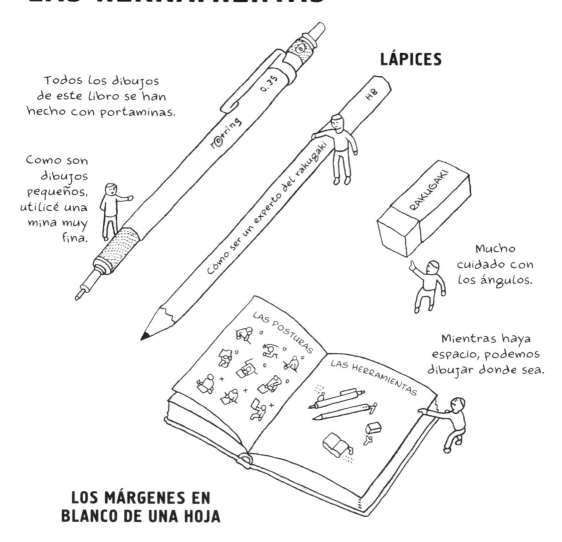

LÁPICES

Todos los dibujos de este libro se han hecho con portaminas.

Como son dibujos pequeños, utilicé una mina muy fina.

rotring 0.35

HB

Cómo ser un experto del rakugaki

RAKUGAKI

Mucho cuidado con los ángulos.

Mientras haya espacio, podemos dibujar donde sea.

LAS POSTURAS

LAS HERRAMIENTAS

LOS MÁRGENES EN BLANCO DE UNA HOJA

ENTRENAMIENTO
EJERCICIOS FÁCILES EN 10 MINUTOS

Líneas paralelas. Círculos y elipses.
Cubos y cilindros. Si manejas estas tres
categorías de formas, podrás dibujarlo
prácticamente todo en *rakugaki*.
Diez minutos de entrenamiento
diario bastarán para que hagas
progresos a toda velocidad.

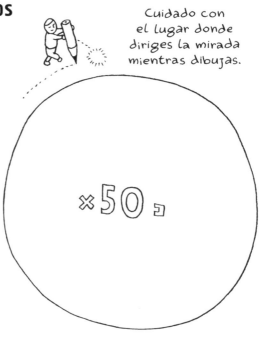

Cuidado con
el lugar donde
diriges la mirada
mientras dibujas.

×50ª

Cuando cojas
soltura prueba
a hacer líneas
más largas.

ETAPA Nº 1

100 LÍNEAS
PARALELAS

Intenta dibujar 100 líneas rectas de 10 cm
de largo con 1 mm de separación. Dicho
así puede parecer una tarea descomunal,
pero a línea por segundo el ejercicio está
hecho en 1 minuto 40 segundos.

ETAPA Nº 2

50 CÍRCULOS

Ahora traza círculos de 10 cm de
diámetro. Ojo con unir bien ambos
extremos. A razón de 6 segundos por
círculo, habrás acabado en 5 minutos.

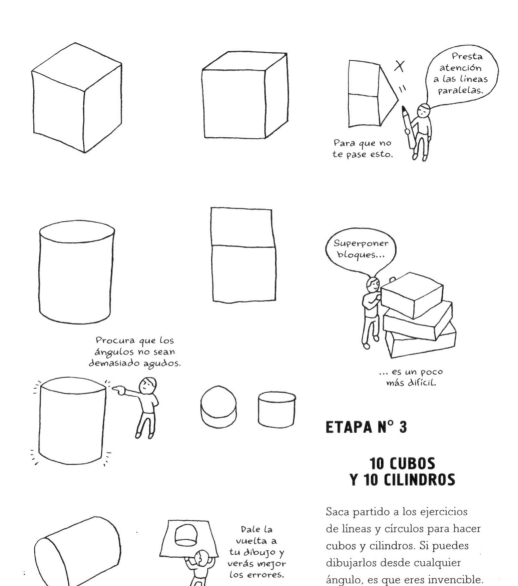

Para que no te pase esto.

Presta atención a las líneas paralelas.

Procura que los ángulos no sean demasiado agudos.

Superponer bloques...

... es un poco más difícil.

Dale la vuelta a tu dibujo y verás mejor los errores.

ETAPA N° 3

10 CUBOS Y 10 CILINDROS

Saca partido a los ejercicios de líneas y círculos para hacer cubos y cilindros. Si puedes dibujarlos desde cualquier ángulo, es que eres invencible. En tandas de 10 segundos, no tardarás más de 3 minutos.

0

PRÓLOGO
プロローグ

Cuando oyes la palabra «dibujo», lo que te viene a la cabeza es una representación idéntica de lo que tienes ante tus ojos. En todo caso, me parece que así es como muchos consideran que hay que dibujar lo que nos rodea: de una forma tan realista como una fotografía. Es, además, la regla tácita que rige los concursos de dibujo del natural organizados por escuelas primarias y demás.

Sin embargo, el mundo tal y como se presenta ante nuestros ojos es limitado.

Lo que vemos es solo una ínfima parte del mundo que se puede dibujar. Te propongo descubrir su extensión tomando un árbol como ejemplo.

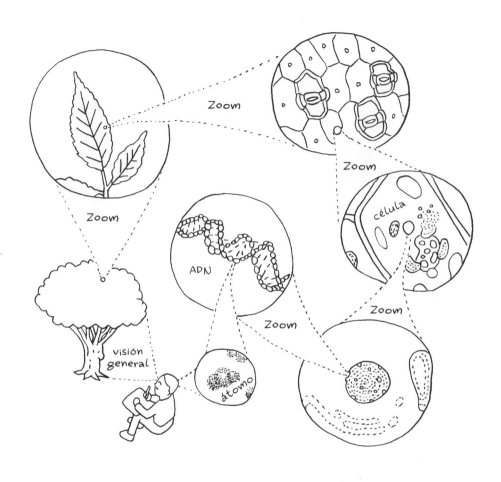

Zoom

Zoom

Zoom

célula

ADN

Zoom

Zoom

visión general

átomo

VISIÓN MICROSCÓPICA

ミクロで見た世界

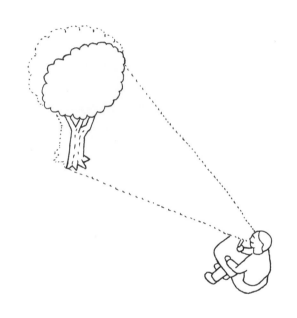

VISIÓN GENERAL

眼で見た世界

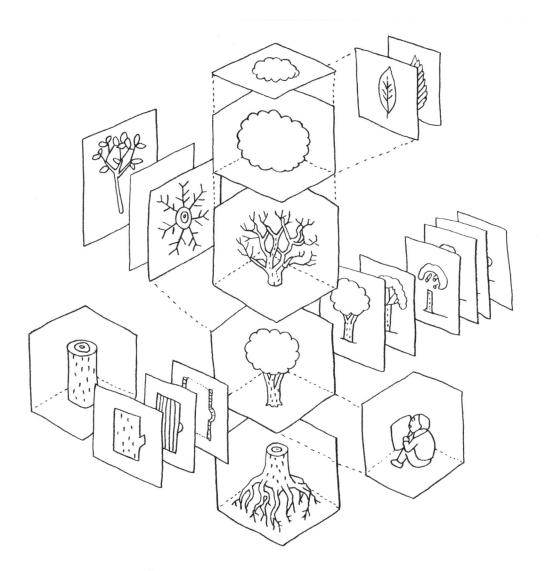

VISIÓN ESTRUCTURAL

構造で見た世界

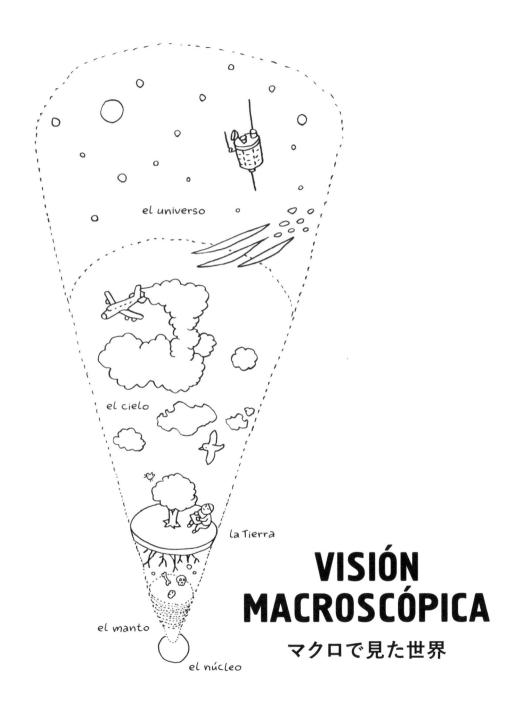

el universo

el cielo

la Tierra

el manto

el núcleo

VISIÓN MACROSCÓPICA

マクロで見た世界

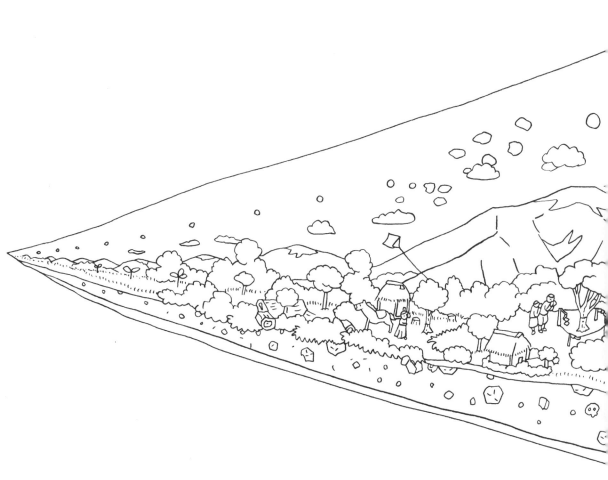

VISIÓN TEMPORAL

時間で見た世界

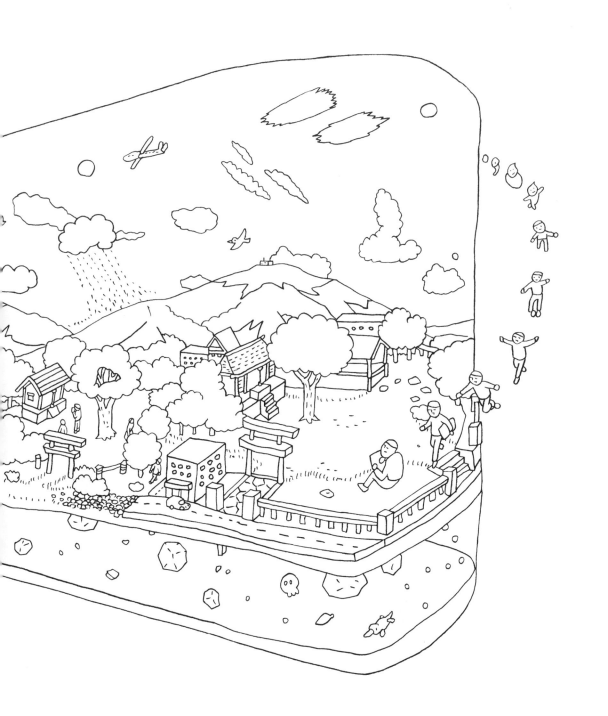

MUSEO DE LA IMA

VISIÓN IMAGINARIA
想像の世界

IMAGINACIÓN

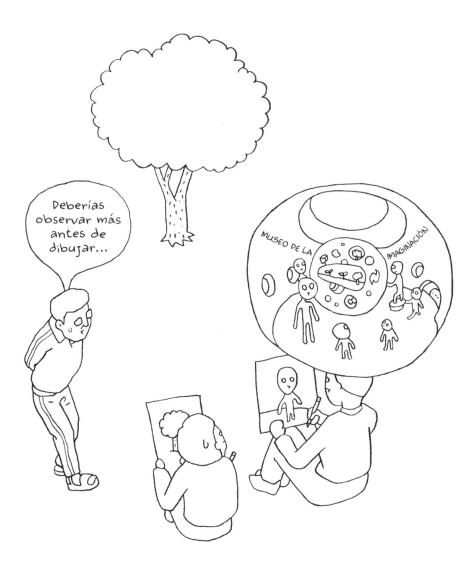

Las páginas anteriores evidencian la amplitud del mundo que se nos ofrece a partir de la simple representación de un árbol.

El *rakugaki* es el dibujo más pequeño con el que se puede representar el universo más grande que existe.

Ciertamente, no hay otra forma de representación cuya paleta sea tan amplia. Pensándolo bien, lo que me gusta del *rakugaki* no es tanto su facilidad de ejecución como el placer que me proporciona disponer de un mundo tan grande para representar. Los dibujos en *rakugaki* son un poco menos «ligeros» que las firmas garabateadas en las puertas de los baños, pero no por ello se toman en serio como arte.

De la inmensidad del espacio a la pequeñez de la hormiga, pasando por la belleza femenina y los dibujos de monstruos, es posible desplegar todo un universo en la esquinita de la hoja de un cuaderno. Eso, eso es el *rakugaki*.

1.

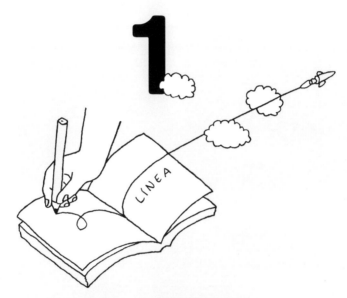

LAS LÍNEAS
ラインマスター

Imagino que todos hemos vivido la siguiente experiencia: cuando paso mucho tiempo al teléfono, al cabo de un rato me doy cuenta de que mi mano está trazando líneas. Pero eso no es *rakugaki*.

Ese gesto es más bien comparable a los movimientos nerviosos que hacemos a veces con las rodillas.

No obstante, igual que un meneo de rodilla efectuado con ritmo puede transformarse en música, de esas líneas puede salir un dibujo si le incorporas conocimientos.

En este capítulo he reunido diversas maneras de divertirse con las líneas; la idea es dibujarlas a través de enfoques variados y puntos de vista distintos.

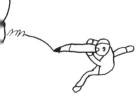

LA DIVERSIDAD DE LÍNEAS
Y SUS PERSONALIDADES

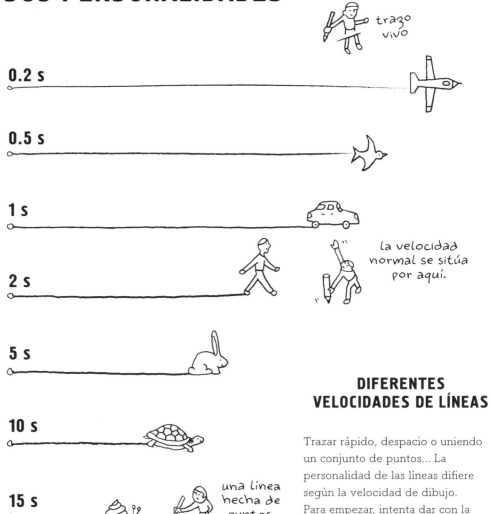

trazo vivo

0.2 s

0.5 s

1 s

2 s

la velocidad normal se sitúa por aquí.

5 s

10 s

15 s

una línea hecha de puntos.

15 segundos para esto...

DIFERENTES VELOCIDADES DE LÍNEAS

Trazar rápido, despacio o uniendo un conjunto de puntos... La personalidad de las líneas difiere según la velocidad de dibujo. Para empezar, intenta dar con la que mejor se corresponda contigo.

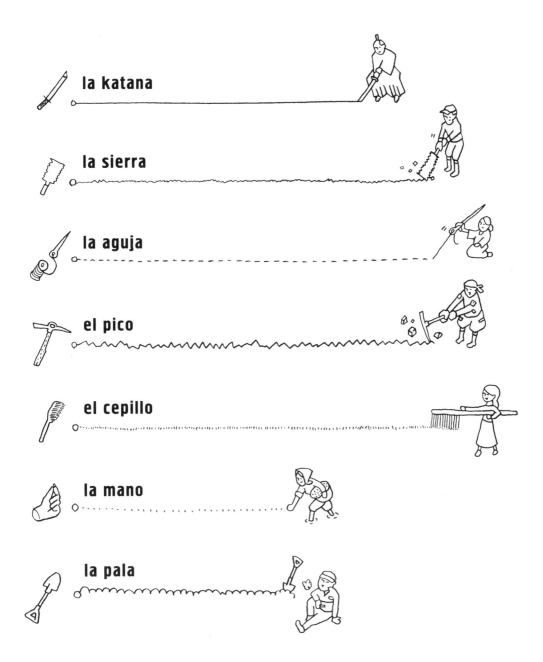

la katana

la sierra

la aguja

el pico

el cepillo

la mano

la pala

OBSERVAR LAS LÍNEAS QUE NOS RODEAN

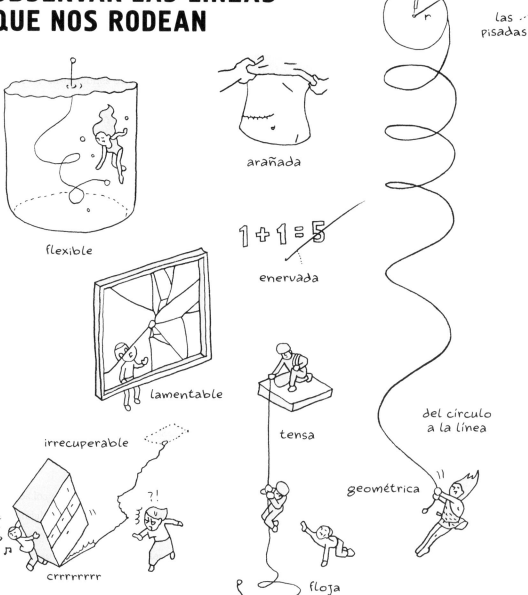

flexible

arañada

$1 + 1 = 5$

enervada

las pisadas

lamentable

del círculo a la línea

irrecuperable

tensa

geométrica

crrrrrrrr

floja

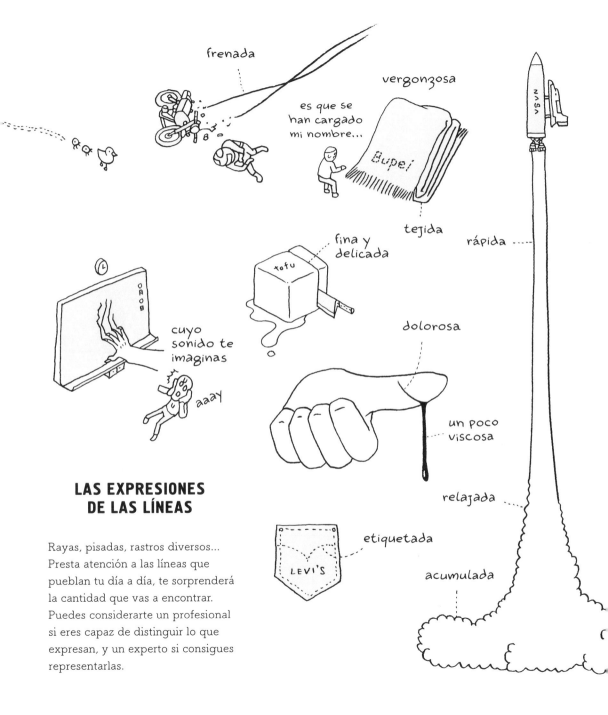

frenada

vergonzosa

es que se han cargado mi nombre...

Bupei

tejida

rápida

fina y delicada

tofu

dolorosa

cuyo sonido te imaginas

aaay

un poco viscosa

relajada

LAS EXPRESIONES DE LAS LÍNEAS

etiquetada

LEVI'S

acumulada

Rayas, pisadas, rastros diversos... Presta atención a las líneas que pueblan tu día a día, te sorprenderá la cantidad que vas a encontrar. Puedes considerarte un profesional si eres capaz de distinguir lo que expresan, y un experto si consigues representarlas.

LÍNEAS Y TENSIÓN:
SI LA LÍNEA FUESE UNA CUERDA

flexible
en toda
su longitud

esta es
nuestra
fuerza

concentrada
en un punto

dirigida
hacia un
punto

intensa
en un lugar
concreto

suavizada

chas

tensa

¡liberada!

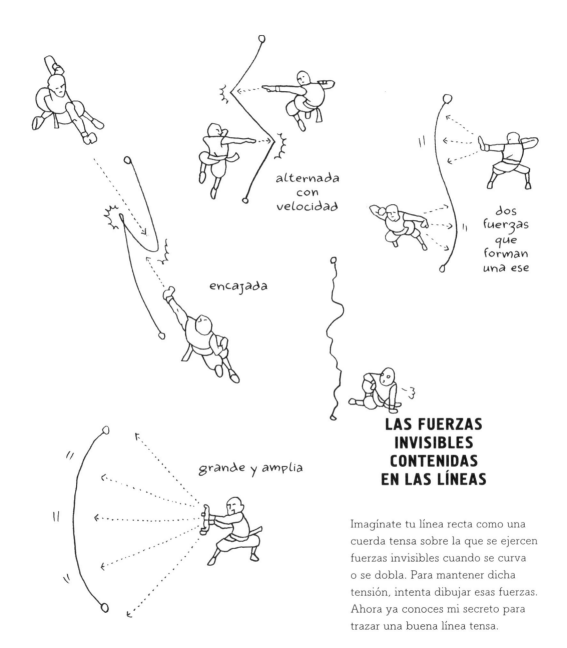

alternada
con
velocidad

dos
fuerzas
que
forman
una ese

encajada

grande y amplia

LAS FUERZAS INVISIBLES CONTENIDAS EN LAS LÍNEAS

Imagínate tu línea recta como una cuerda tensa sobre la que se ejercen fuerzas invisibles cuando se curva o se dobla. Para mantener dicha tensión, intenta dibujar esas fuerzas. Ahora ya conoces mi secreto para trazar una buena línea tensa.

SI LA LÍNEA FUERA
UN RELIEVE

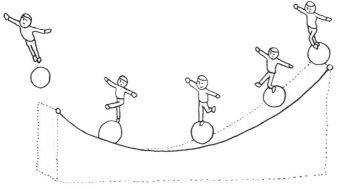

¡Qué guapa!

Un obstáculo en la línea, y la pelota rebota.

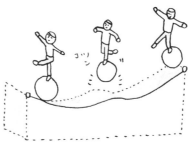

HAZ RODAR
UNA PELOTA
SOBRE ELLA

Cuando quieras saber si tu
línea es bonita, trata de imaginar
que haces rodar una pelota
sobre ella: si se desliza con
fluidez, es que la línea está
bien hecha. Por el contrario,
si su trayectoria está sembrada
de obstáculos, será una línea
fallida. Si puedes dibujar un
cuerpo de mujer sobre el que
una pelota se deslizaría como
el agua, es que eres un experto.
Digamos, incluso, un artista.

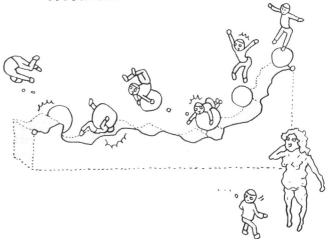

LEER LO QUE CUENTAN LAS LÍNEAS

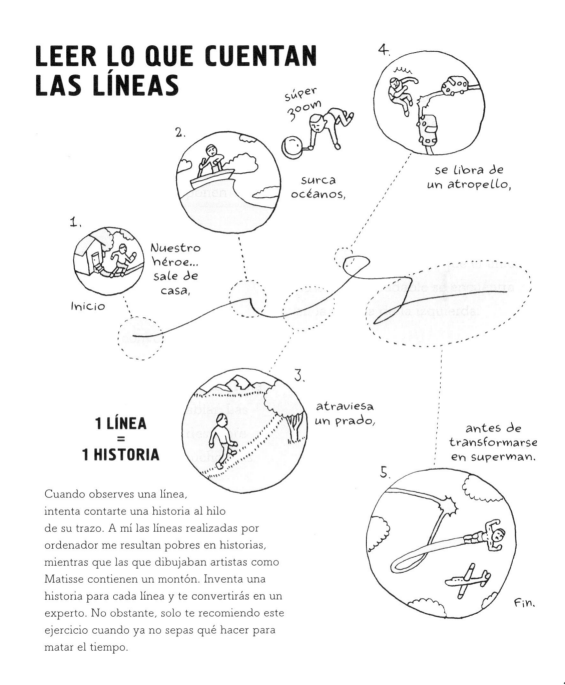

4.

súper zoom

surca océanos,

2.

se libra de un atropello,

1.

Nuestro héroe... sale de casa,

Inicio

atraviesa un prado,

3.

antes de transformarse en superman.

1 LÍNEA = 1 HISTORIA

5.

Fin.

Cuando observes una línea, intenta contarte una historia al hilo de su trazo. A mí las líneas realizadas por ordenador me resultan pobres en historias, mientras que las que dibujaban artistas como Matisse contienen un montón. Inventa una historia para cada línea y te convertirás en un experto. No obstante, solo te recomiendo este ejercicio cuando ya no sepas qué hacer para matar el tiempo.

DETECTAR LOS PUNTOS DE CONTACTO

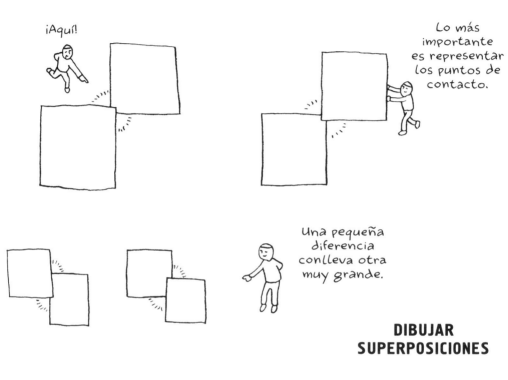

¡Aquí!

Lo más importante es representar los puntos de contacto.

Una pequeña diferencia conlleva otra muy grande.

DIBUJAR SUPERPOSICIONES

Los puntos de contacto entre los objetos permiten al ser humano percibir la profundidad. De ahí la importancia de dibujar elementos superpuestos para representarla. Un leve cambio de posición y tu elemento aparecerá en primer o en segundo plano. El truco está en previsualizar la disposición de los objetos y dibujar antes lo que está en primer plano.

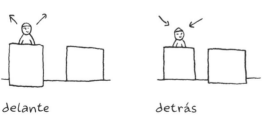

delante

detrás

DIBUJAR PUNTOS DE CONTACTO

En función de la orientación que des a las líneas donde se encuentran los puntos de contacto los volúmenes serán distintos, aunque tengan todos el mismo contorno. Por tanto, es mucho más importante concentrarse en esos puntos que empeñarse en reproducir fielmente los contornos.

UNIR LÍNEAS

Se puede representar la forma de un objeto sin unir las líneas que lo componen, y además es más fácil hacerlo así. Pero sin puntos de contacto, tu dibujo transmitirá cierta apatía. Yo prefiero los dibujos sinceros con líneas bien unidas.

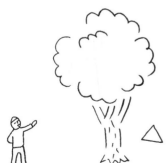

No está mal, pero al dibujo le falta volumen.

Lo esencial es unir bien las líneas.

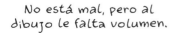

LÍNEAS Y CONTORNOS

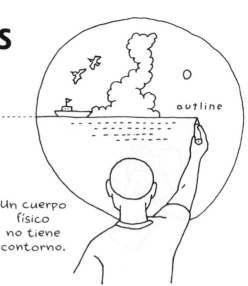

out

outline

la Tierra

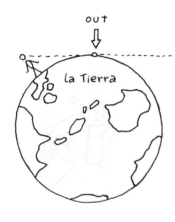

Un cuerpo
físico
no tiene
contorno.

Para ser exactos,
una línea trazada
no es una línea
sino un plano.

Dibujar una manzana.

Con ayuda de la
luz y la sombra.

A medio camino
entre los semitonos
y los contornos.

DIBUJAR CON LA LUZ
O DIBUJAR CON LÍNEAS

En general podemos distinguir dos
maneras de dibujar: la primera consiste en
representar un cuerpo físico a través de la
luz que irradia; la segunda, representar el
aspecto externo a través del trazado de sus
contornos. Pero, en principio, un cuerpo no
posee contorno, palabra que en inglés, de
hecho, se traduce como *outline*. El contorno
es, por tanto, la línea más allá de la cual
desaparece la forma (*out*).

Con líneas
que muestran
su forma.

Únicamente con
su contorno.

PLASMAR
LAS TEXTURAS

LA TEXTURA
DE LAS LÍNEAS

Una misma forma puede poseer texturas distintas en función de las líneas que la componen. Intenta comprobar qué tipo de textura origina cada línea. Alcanzarás el nivel experto cuando sepas dibujar la diferencia entre un trocito de goma y un caramelo.

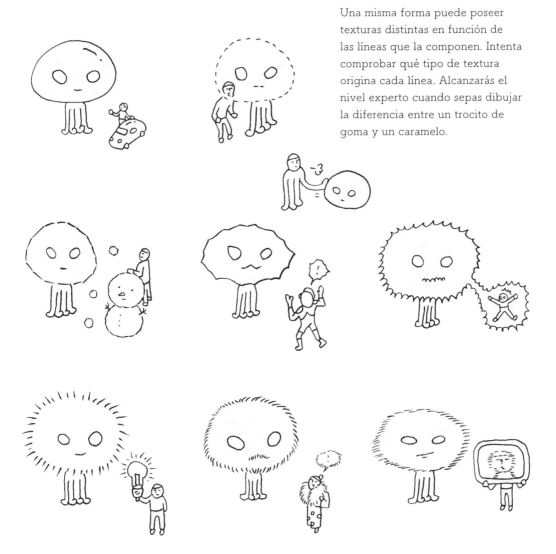

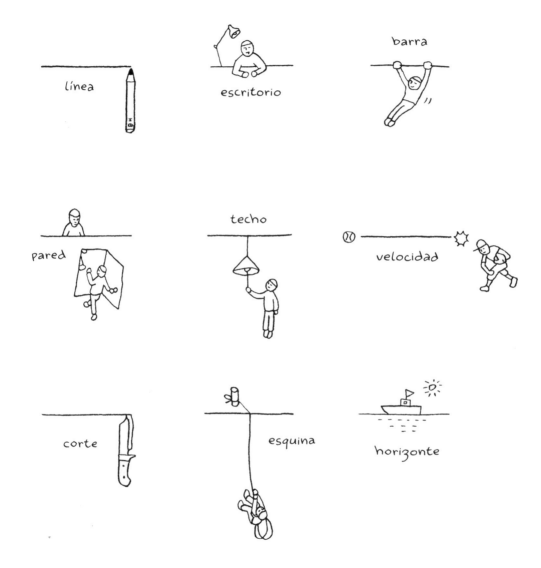

línea

escritorio

barra

pared

techo

velocidad

corte

esquina

horizonte

Ocurre a veces que durante una simple conversación un comentario nos lleva de descubrimiento en descubrimiento.

Lo mismo pasa con las formas.

Por ejemplo, un trazo puede representar tanto una línea del horizonte como el límite entre una pared y un techo. Así, al registrar sobre el papel esos pequeños descubrimientos, pueden nacer formas interesantes a partir de líneas que parecían insignificantes en un primer momento.

Detrás de cada línea se esconden multitud de dibujos.

Una línea se convierte en una forma, y las formas se unen para constituir un dibujo. Naturalmente, eres libre de dibujar algo que primero hayas imaginado, pero te aconsejo también que de vez en cuando partas de una línea y dejes que se transforme en dibujo a consecuencia de tu estado de ánimo.

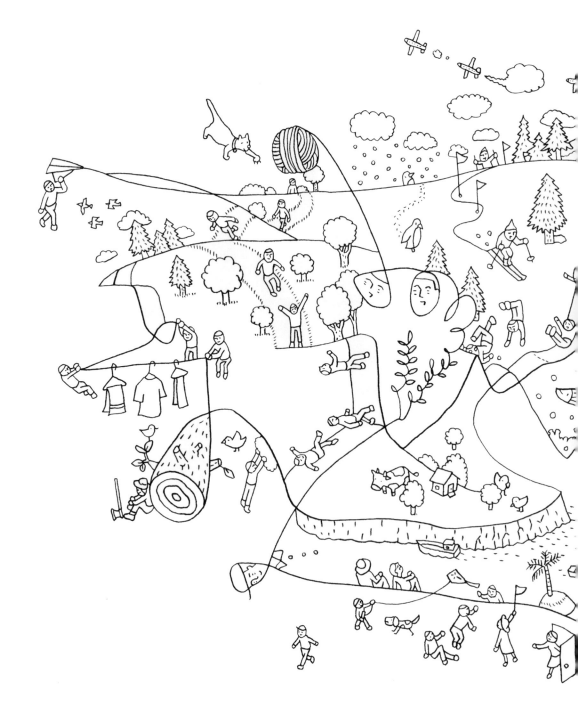

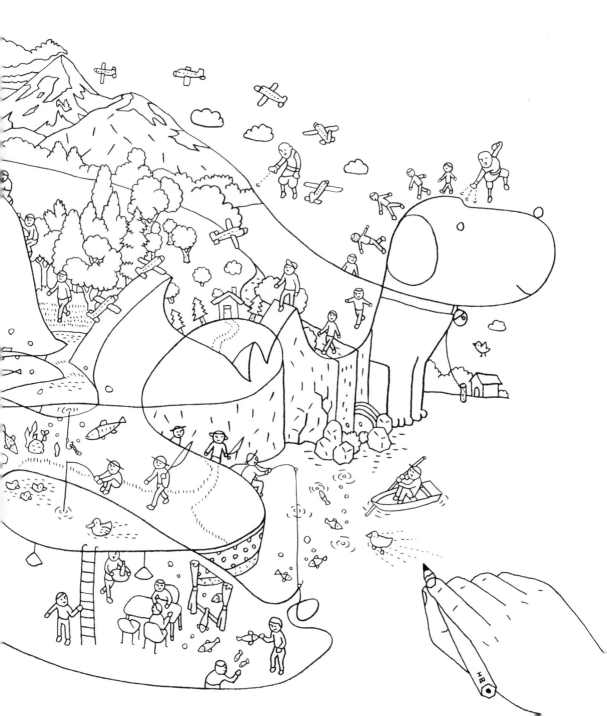

TALLER 01
DIBUJAR VOLÚMENES

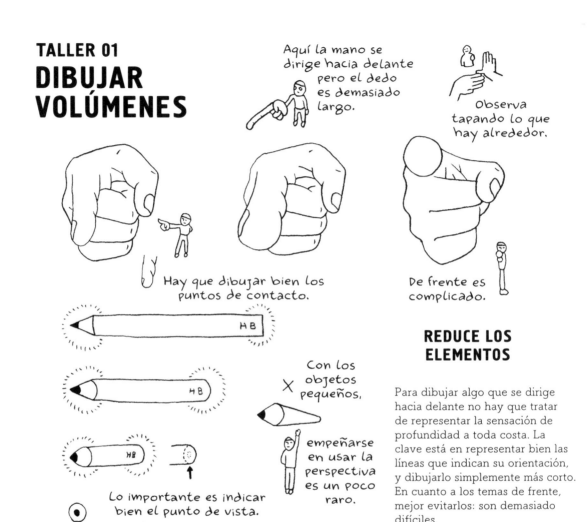

Aquí la mano se dirige hacia delante pero el dedo es demasiado largo.

Observa tapando lo que hay alrededor.

Hay que dibujar bien los puntos de contacto.

De frente es complicado.

Con los objetos pequeños,

empeñarse en usar la perspectiva es un poco raro.

Lo importante es indicar bien el punto de vista.

REDUCE LOS ELEMENTOS

Para dibujar algo que se dirige hacia delante no hay que tratar de representar la sensación de profundidad a toda costa. La clave está en representar bien las líneas que indican su orientación, y dibujarlo simplemente más corto. En cuanto a los temas de frente, mejor evitarlos: son demasiado difíciles.

OLVÍDATE DE REPRESENTAR LA SENSACIÓN DE PROFUNDIDAD

Piensa en el protagonista de *Ashita no Joe:** su pelo nunca está dibujado de frente. Y es que, incluso para los profesionales, es difícil crear formas que se proyectan hacia delante. Así que mejor abandona la idea, porque si te convences

de que eres capaz, aunque te dejes la piel, es muy posible que obtengas un resultado decepcionante. En el caso de que no te quede alternativa, recurre a la perspectiva atmosférica como solución de emergencia.

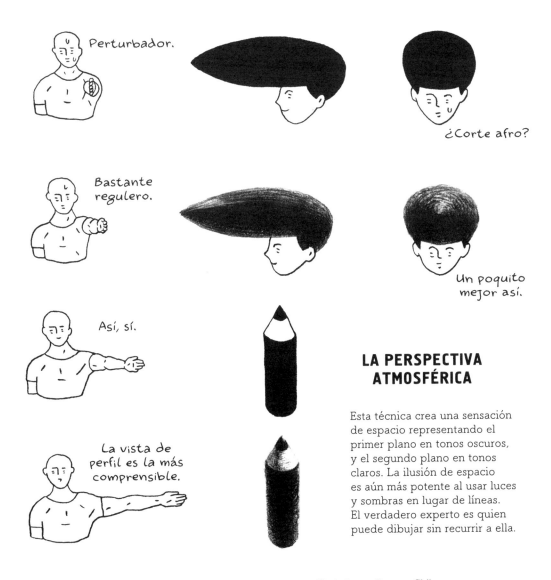

Perturbador.

¿Corte afro?

Bastante regulero.

Un poquito mejor así.

Así, sí.

LA PERSPECTIVA ATMOSFÉRICA

Esta técnica crea una sensación de espacio representando el primer plano en tonos oscuros, y el segundo plano en tonos claros. La ilusión de espacio es aún más potente al usar luces y sombras en lugar de líneas. El verdadero experto es quien puede dibujar sin recurrir a ella.

La vista de perfil es la más comprensible.

* *Ashita no Joe* es un manga de culto de finales de los sesenta, dibujado por Tetsuya Chiba a partir de un guion de Asao Takamori. En Japón sigue siendo toda una referencia.

TALLER 01 DIBUJAR VOLÚMENES

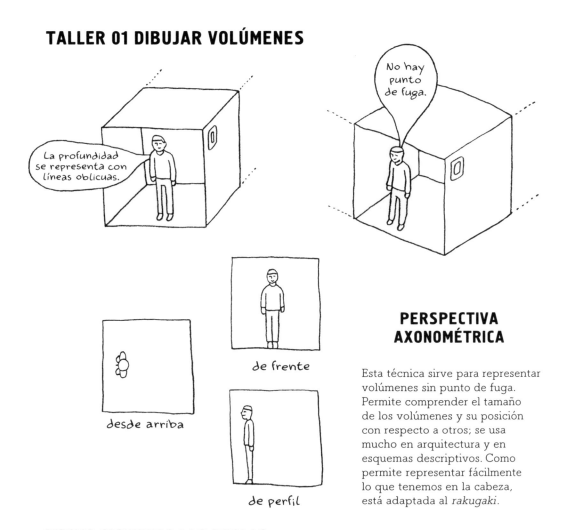

La profundidad se representa con líneas oblicuas.

No hay punto de fuga.

desde arriba

de frente

de perfil

PERSPECTIVA AXONOMÉTRICA

Esta técnica sirve para representar volúmenes sin punto de fuga. Permite comprender el tamaño de los volúmenes y su posición con respecto a otros; se usa mucho en arquitectura y en esquemas descriptivos. Como permite representar fácilmente lo que tenemos en la cabeza, está adaptada al *rakugaki*.

DIBUJA SIGUIENDO LAS REGLAS

Las proyecciones constituyen un conjunto de reglas que sirven para representar los volúmenes. Porque para dibujar una escena con un gran número de elementos en un mismo espacio, hay que seguir las mismas reglas, para no obtener un resultado, digamos... propio de la cuarta dimensión. Por lo demás, existen toda clase de proyecciones y métodos diferentes de los que te presento aquí, así que solo tienes que averiguar cuál es el que más te conviene.

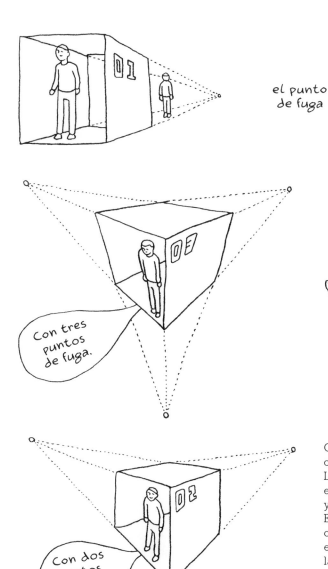

el punto
de fuga

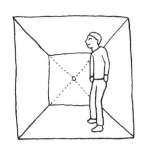

Con tres
puntos
de fuga.

Es práctico
para dibujar
objetos
grandes.

PERSPECTIVA
LINEAL

Con la perspectiva lineal, las líneas
convergen hacia un punto de fuga.
Los elementos que se encuentran
en primer plano se magnifican,
y los de segundo plano menguan.
Es la técnica que permite representar
con mayor fidelidad la manera
en que percibimos los paisajes;
la única pega es que es muy
trabajosa. Con decirte que los
expertos apenas la usan...

Con dos
puntos
de fuga.

LA TRANSPOSICIÓN

置きかえマスター

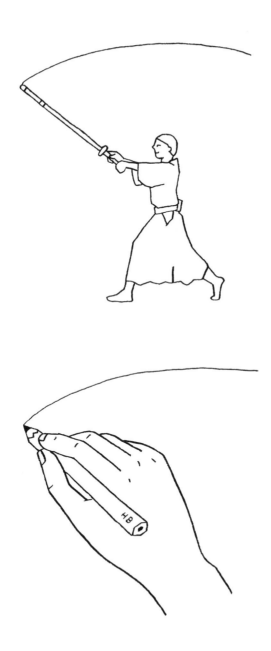

En quinto de Primaria empecé a practicar *kendo*.* El inicio del aprendizaje se efectúa a través del manejo del shinai.** Cuando al principio me decían «guardar el estómago» o «estirar la muñeca» no entendía muy bien lo que me pedían.

«Imagínate que lanzas una caña de pescar de cuyo extremo cuelga una piedra.»

Es lo que nos dijo un día un viejo maestro invitado. Al oír esto, el movimiento de mi brazo mejoró al instante. Capté a la primera cuál era el gesto correcto, sustituyendo mentalmente el movimiento del shinai por el de la caña de pescar.

Con el dibujo pasa lo mismo. Imponerse la reproducción de cada forma, una por una, convierte el mero hecho de dibujar en una actividad trabajosa e irritante. En ese caso, pensar en una imagen que pudiera sustituir la forma que queremos representar facilita muchísimo las cosas.

* Arte marcial japonés.
** El shinai es el sable de bambú que se utiliza en la práctica del kendo.

A menudo los árboles se representan como una especie de bastón sobre el cual se planta una forma ovalada y relativamente frondosa. Todo el mundo sabe que eso no se corresponde con la realidad, pero la idea es representar de manera sencilla y esquemática la esencia misma del objeto.

No hace falta que la forma sea fiel al modelo para reflejar la impresión que transmite.

En el *rakugaki* hay maneras «preestablecidas» de interpretar las formas para plasmar fácilmente esas impresiones: acabo de dar el ejemplo de los árboles, pero es también el caso de las montañas dibujadas mediante △, o los ríos hechos con ~.

El *rakugaki* practicado de esta forma ya es placentero de por sí, pero en este capítulo me gustaría ir un poco más allá. He reunido para ello varios ejemplos de transposición para que puedas transmitir mejor lo que se desprende de tu tema.

EJEMPLOS EN LA NATURALEZA

01

HOJA

04

CONÍFERA

07

RÍO

02

RAMA

05

BOSQUE

08

LAGO

03

ÁRBOL CADUCIFOLIO

06

MONTAÑA

09

NUBE

EJEMPLOS CON ANIMALES

10

PÁJARO

13

CABALLO

16

INSECTO

11

PERRO

14

VACA

17

MIX 1

12

GATO

15

PEZ

18

MIX 2

01 LAS HOJAS

IMAGINA

TIRAS DE PAPEL

ANTES

DESPUÉS

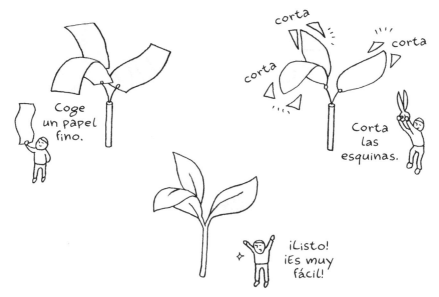

Coge un papel fino.

corta

corta

corta

corta

Corta las esquinas.

¡Listo! ¡Es muy fácil!

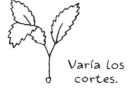

Varía los cortes.

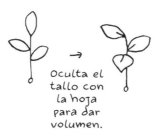

Oculta el tallo con la hoja para dar volumen.

Las hojas pueden parecer complicadas de dibujar, pero imagina que son tiras de papel y todo será más fácil. Así podrás representarlas en situaciones complejas, como cuando se inclinan hacia el suelo o tiemblan con el viento. Prueba también a dibujar una hoja inclinada hacia delante que cubra una parte de su tallo, así además le darás volumen.

02 LAS RAMAS

IMAGINA

EL ESQUEMA DE UN CAMPEONATO

ANTES

DESPUÉS

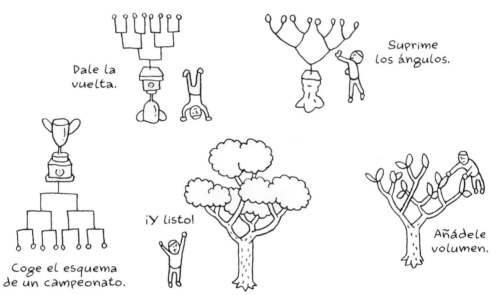

Dale la vuelta.

Suprime los ángulos.

Coge el esquema de un campeonato.

¡Y listo!

Añádele volumen.

Dibujando demasiadas ramas conseguirás un resultado confuso. Facilítate las cosas imaginando el esquema de un campeonato vuelto del revés. Al variar el elemento de base para repetir, obtendrás diferentes tipos de ramas.

03 UN ÁRBOL CADUCIFOLIO

IMAGINA

PARAGUAS
ENTREMEZCLADOS

ANTES

DESPUÉS

Tienen que verse las
ramas del interior.

Conserva
la forma de
los paraguas
y dales
un aspecto
más
frondoso.

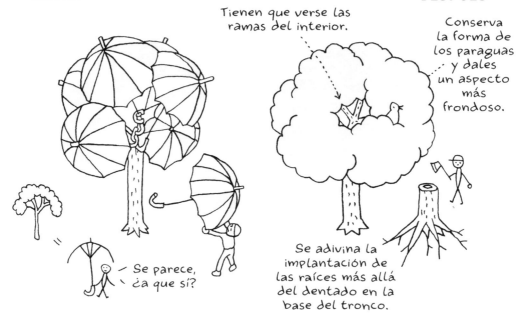

Se parece,
¿a que sí?

Se adivina la
implantación de
las raíces más allá
del dentado en la
base del tronco.

oquedad

excrecencia

largo

corto

Siempre asocio la forma de
los árboles con la de muchos
paraguas entremezclados. Intenta
imaginar la forma en que estos
estarían enganchados al tronco
y sustitúyelos por formas un tanto
frondosas. Obtendrás un resultado
bastante realista. ¿Se adivinan
las ramas a través? Eso es porque
has alcanzado el nivel experto.

04 UNA CONÍFERA

IMAGINA

RABOS DE PERRO GIRATORIOS

ANTES

DESPUÉS

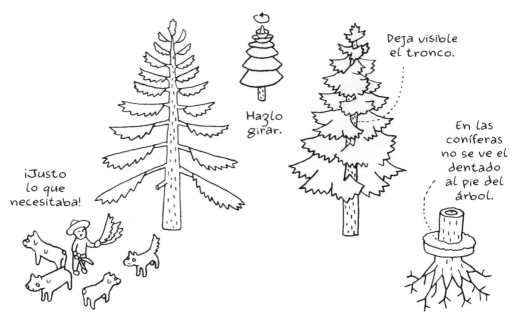

Hazlo girar.

Deja visible el tronco.

En las coníferas no se ve el dentado al pie del árbol.

¡Justo lo que necesitaba!

Las agujas de las coníferas son muy difíciles de dibujar, así que te aconsejo que imagines rabos de perro y hagas como si los engancharas alrededor de todo el tronco. Las ramas de abajo deben colgar ligeramente.
Para dibujar abetos o cipreses, varía la textura de las agujas diversificando las líneas.

05 UN BOSQUE

IMAGINA

UNA CIUDAD

ANTES

DESPUÉS

Dibuja árboles de
todos los tamaños.

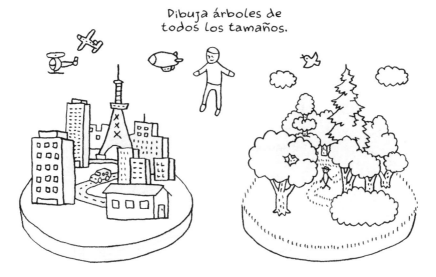

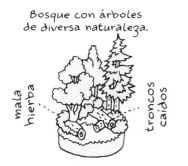

Bosque con árboles
de diversa naturaleza.

mala
hierba

troncos
caídos

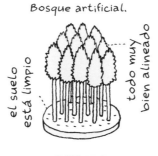

Bosque artificial.

el suelo
está limpio

todo muy
bien alineado

La mayoría de los bosques
japoneses se compone de
vegetación de diversa naturaleza.
En vez de alinear árboles iguales,
dibújalos de todos los tamaños,
como si recreases una ciudad.
¿Ahora te interesa la forma de
los árboles cuando paseas por
el bosque? ¡Eso es porque estás
rozando el nivel experto!

06 UNA MONTAÑA

IMAGINA

PLIEGUES

ANTES

DESPUÉS

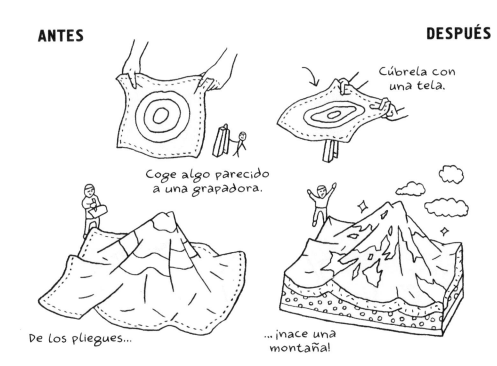

Coge algo parecido a una grapadora.

Cúbrela con una tela.

De los pliegues...

...¡nace una montaña!

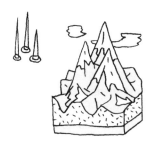

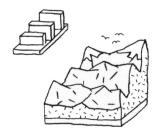

En origen, una montaña es una franja de tierra plisada. Arruga papel o un tejido y ya tendrás una zona montañosa. Cubre diversos objetos con una tela y estudia la forma de las montañas en toda su variedad. Añade nieve en las cumbres y en otras partes para obtener aún más relieve.

07 UN RÍO

IMAGINA

UNA ZANJA

ANTES

DESPUÉS

Cava una zanja.

Haz que corra agua.

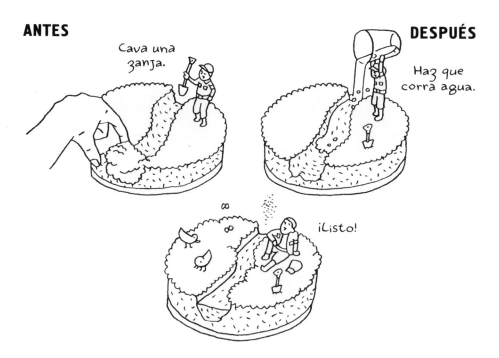

¡Listo!

curso superior

curso inferior

Un río nace del hueco que deja el paso del agua: si te limitas a dibujar su superficie, no obtendrás el efecto deseado. Un río es también el paisaje que lo rodea: río arriba encontrarás muchas piedras, mientras que río abajo habrá más bien cemento. Si consigues dibujarlo desde el manantial hasta la desembocadura, es que ya eres todo un experto en la materia.

08 UN LAGO

IMAGINA
UNA CAVIDAD

ANTES

Esto es más un charco que otra cosa.

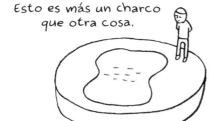

DESPUÉS

Añade unos vallecillos iy ya tienes tu lago!

por encima del agua

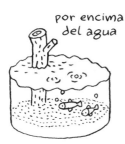

en la superficie

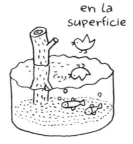

en el agua

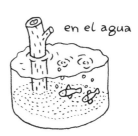

un estanque

una marisma

Con los lagos pasa como con los ríos: si no dibujas el paisaje de alrededor y no le añades hondonadas, no saldrá nada. Además, el agua abarca distintos universos: el que hay por encima de la superficie, el que se refleja, y el que alberga. Si sabes plasmar los diversos universos acuáticos, es que eres un experto.

09 UNA NUBE

IMAGINA
PLASTILINA

ANTES

y ¡paf!

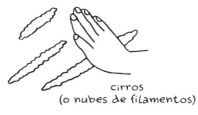

cirros
(o nubes de filamentos)

DESPUÉS

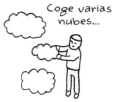

Coge varias
nubes...

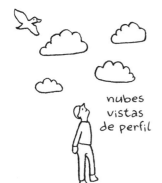

nubes
vistas
de perfil

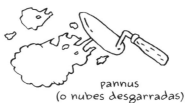

pannus
(o nubes desgarradas)

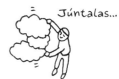

Júntalas...

sequitas

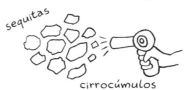

cirrocúmulos
(o nubes con forma de algodón)

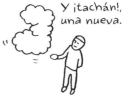

Y ¡tachán!,
una nueva.

Nubes
formadas por
una montaña.

Y por el
paso de
un avión.

Las nubes serán más fáciles de dibujar si te imaginas que están constituidas de una materia densa, como la plastilina. Piensa que las coges con los dedos y que haces bolitas para superponerlas.
Si logras caracterizar la forma de las nubes en función de su altura en el cielo, ¡te nombro experto en la materia!

10 UN PÁJARO

IMAGINA QUE

SUS ALAS SON LAS PALMAS DE UNAS MANOS

ANTES

DESPUÉS

No es la postura más cómoda del mundo, pero... En fin.

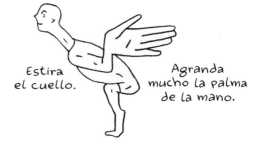

Estira el cuello.

Agranda mucho la palma de la mano.

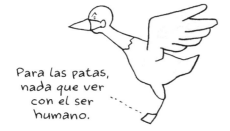

Para las patas, nada que ver con el ser humano.

Para plegar el ala.

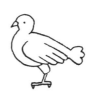

Las alas de los pájaros son muy similares a los brazos de una persona. La parte visible del ala corresponde a la forma de la mano. En cuanto al interior, queda oculto bajo el plumaje y por tanto es difícilmente observable, pero tiene hombro y codo, como en los humanos. Si consigues dar vida a tu pájaro, es que indudablemente eres un experto.

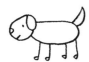

11 – 12
PERROS Y GATOS
IMAGINA

PERSONAS APOYADAS SOBRE LOS DEDOS

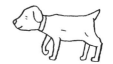

ANTES

DESPUÉS

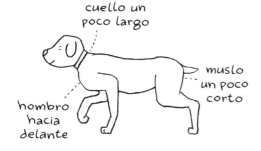

cuello un poco largo

muslo un poco corto

hombro hacia delante

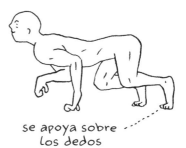

se apoya sobre los dedos

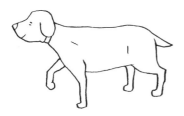

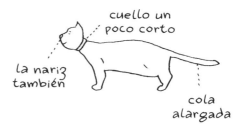

cuello un poco corto

la nariz también

cola alargada

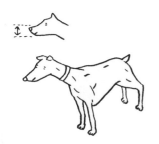

Cuando una persona se pone a cuatro patas, su peso recae sobre las palmas de las manos, mientras que los gatos y los perros se apoyan sobre lo que llamaremos los dedos. En apariencia, la forma de las patas puede parecer muy diferente de la forma de la pierna humana, pero, como ocurre con los pájaros, en el fondo es muy similar.

13 — 14
CABALLOS Y BOVINOS

IMAGINA

PERSONAS APOYADAS
SOBRE LAS UÑAS

ANTES

DESPUÉS

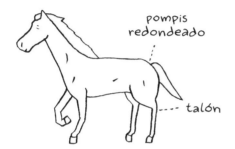

pompis
redondeado

talón

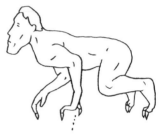

se apoya sobre
las uñas

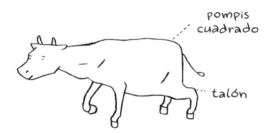

pompis
cuadrado

talón

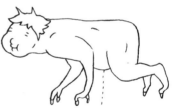

con panza

orejas
grandes

Burro

patas
gruesas

Toro

Los caballos y los bovinos tienen pezuñas, el equivalente a las uñas del hombre. Por eso nos da la impresión de que tienen una articulación más que el ser humano. Para diferenciar fácilmente la silueta del caballo de la del buey, transfórmalas en una persona más bien delgada, y en otra más entrada en carnes, respectivamente.

15 LOS PECES

IMAGINA

○, △ 0 □

ANTES

DESPUÉS

Parte de símbolos sencillos: ○△□. Añádeles branquias, aletas y cara y podrás dibujar peces de formas diferentes. Cuando sepas dibujar tanto los peces de agua salada como los de agua dulce modificando solo detalles sutiles de la cabeza o las aletas, serás experto en el tema.

pececitos

trucha

tiburón

Alarga el hocico y obtendrás un pez grande.

16 LOS INSECTOS

IMAGINA

GRANITOS

ANTES **DESPUÉS**

hormigas
voladoras

moscas

abejas

libélulas

hormigas

termitas

garrapatas

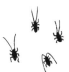

cucarachas

mariquitas

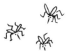

mosquitos

arañas

mariposas

El truco
es hacer
esta pata
más corta
que las
demás.

Las 6
patas
parten
del
pecho.

8 patas

La
cabeza
y el
cuerpo
de la
araña
están
unidos.

Durante un tiempo me hice
fanático de los dibujos de
hormigueros. Con los insectos,
si empezamos dibujando cosas
muy grandes, no solo será difícil
sino que además el producto no
resultará muy alentador. Más vale
partir de la idea de unos granitos
y variar ligeramente la forma para
obtener bichitos de toda clase.

17 MIX 1

COMBINA TODO LO QUE QUIERAS

ANTES

DESPUÉS

perro + pez

árbol
+
perro

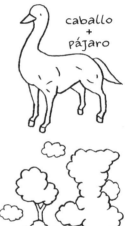

caballo
+
pájaro

humano
+
pájaro

perro
+
pájaro

nube
+
árbol

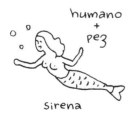

humano
+
pez

Sirena

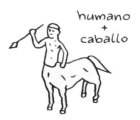

humano
+
caballo

centauro

En un sentido distinto al de la transposición, también es posible inventar criaturas nuevas asociando elementos de similar composición. De hecho, la mitología rebosa de seres mitad humano mitad animal. Prueba tú también con múltiples combinaciones e inventa tus propias criaturas.

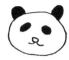

MIX 2

PANDA TOTAL

ANTES

DESPUÉS

Número 1 de
la clasificación:

el panda

guau
guau

panda-perro

Haga lo que
haga, siempre
es muy mono.

Da un poco
de vergüenza,
en realidad.

panda-caballo

 jeje...

panda-león

panda-pato

Número 2

Número 3

De todos los animales, posible-
mente el panda sea el que mejor
se preste a ser dibujado. Si te
apetece dibujar animales monos,
mi consejo es que traslades todo
lo que quieras al panda. Pero, ojo:
con un humano queda un poco
obsceno, y con un caballo, casi
al límite.

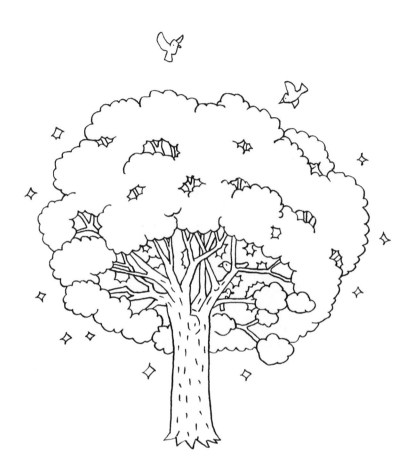

Uy, no me había dado cuenta de todo esto...

Hace unos 5 años tuve que dibujar para mi trabajo el parque Hibiya* de Tokio, que, visto desde el cielo, es un parque muy arbolado. Hasta entonces tenía por costumbre dibujar los árboles reflejando sistemáticamente el follaje mediante «bolas frondosas». El problema es que, visto desde arriba, un parque grande dibujado así se parece más bien a un parterre lleno de esa clase de bolas.

Sinceramente, es bastante repugnante.

Por tanto, mi parque Hibiya no era más que una especie de alfombra plana y tupida. No me quedó otra que pasarme por allí, y por primera vez en mi vida observé los árboles con atención. Eran estilizados, anchos, triangulares, trapezoidales. Entre las ramas, presentaban cavidades donde los pájaros habían anidado. Fue en ese momento cuando se me ocurrió la idea de representar los árboles no a través de bolas, sino de paraguas.

Hum, no es muy apetecible, no...

* Situado en el centro de Tokio, cerca del Palacio Imperial.

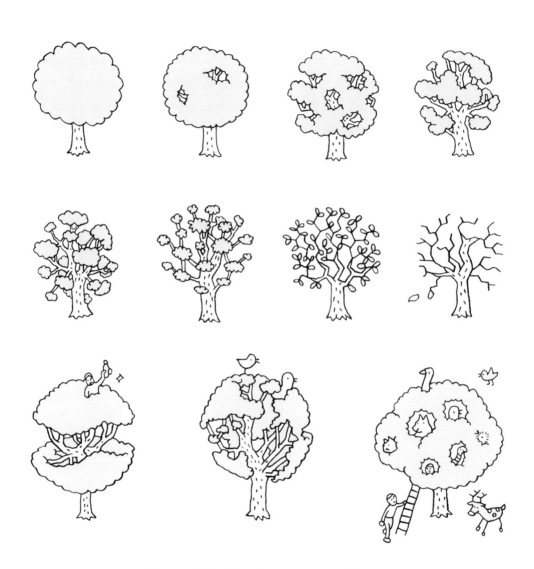

El simple hecho de pensar que dentro
de la fronda hay ramas te permitirá
dibujar toda clase de árboles.

Con la imagen de los paraguas en mente, conseguí imaginar ramas a través del follaje, y así pude empezar a hacer toda clase de árboles. Acabé como pude el dibujo del parque Hibiya, y debo decir que aquel día mejoré un poco mi *rakugaki* sobre este tema.

Plasmar hábilmente una forma no es simplificarla, sino más bien integrar en una línea lo más sencilla posible las experiencias vividas, los conocimientos acumulados en las lecturas, las sensaciones y la propia imaginación.

Cuando alguien explica algo complicado en un lenguaje igual de complejo, se dificulta aún más la comprensión. En ese caso, lo mejor sería que las cosas se formulasen con palabras más sencillas. La transposición viene a ser lo mismo. Plasmar hábilmente es lo más importante del *rakugaki*.

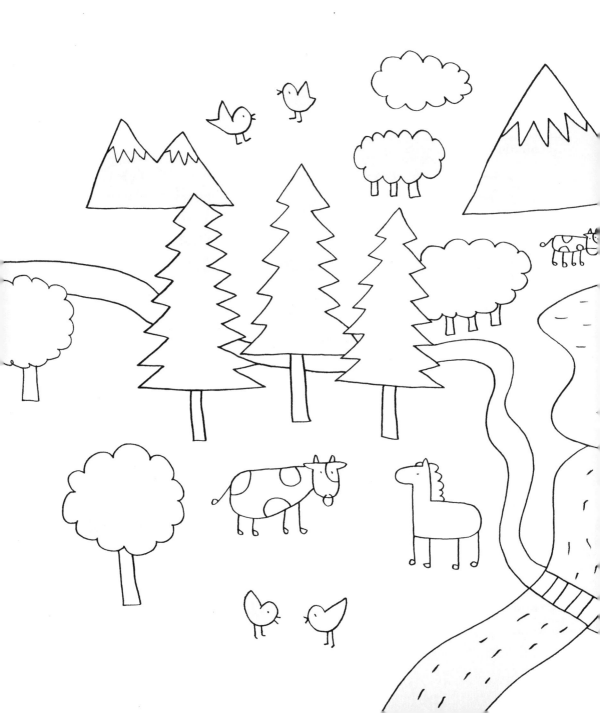

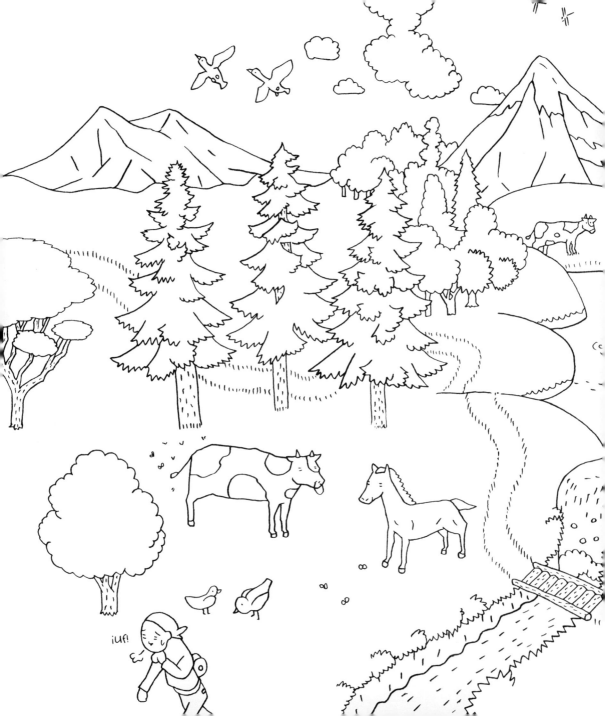

DIBUJAR
EN RAKUGAKI

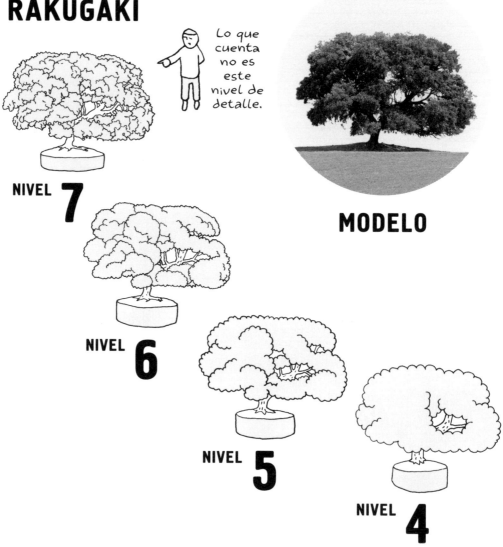

Lo que cuenta no es este nivel de detalle.

NIVEL **7**

NIVEL **6**

NIVEL **5**

NIVEL **4**

MODELO

DIBUJAR CON SENCILLEZ UN PAISAJE REAL

Representar con sencillez algo real: me gustaría decir aquí unas palabras sobre este principio del *rakugaki*. Hay muchos niveles de simplificación para dibujar temas complejos. Tomemos como ejemplo el árbol de la foto de la izquierda: no porque el trazo sea minucioso llegarás necesariamente a transmitir lo que desprende. Y por otra parte, si el dibujo es demasiado simplista, todos tus árboles se parecerán. El truco para dibujar en *rakugaki* es, por tanto, saber simplificar el objeto, pero conservando hábilmente sus características.

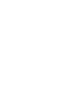

¿Esto qué es, una lámpara?

La simplificación se te ha ido un poco de las manos.

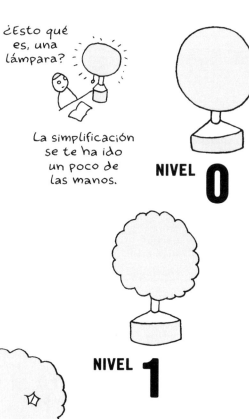

NIVEL **0**

NIVEL **1**

NIVEL **2**

NIVEL **3**

TALLER 02 DIBUJAR EN RAKUGAKI

CHISPA

Una pequeña explosión.

Bang

Buum

MODELO

¡El hombre de marsh-mallow!

MARSHMALLOW

CESTA

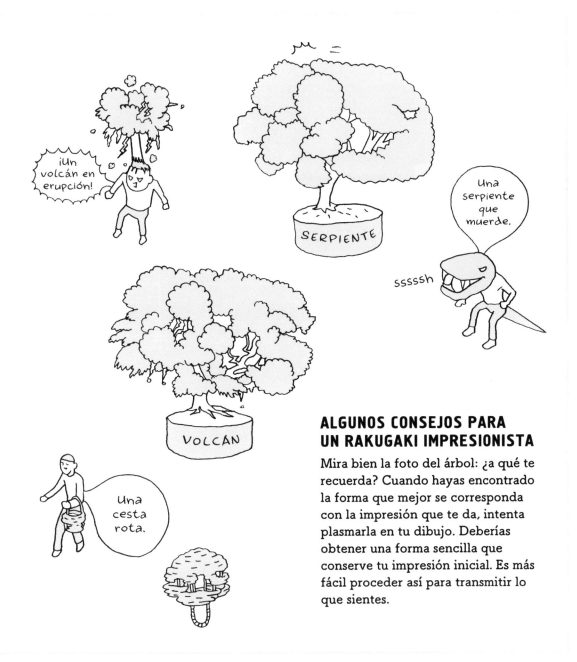

ALGUNOS CONSEJOS PARA UN RAKUGAKI IMPRESIONISTA

Mira bien la foto del árbol: ¿a qué te recuerda? Cuando hayas encontrado la forma que mejor se corresponda con la impresión que te da, intenta plasmarla en tu dibujo. Deberías obtener una forma sencilla que conserve tu impresión inicial. Es más fácil proceder así para transmitir lo que sientes.

3

LOS CUERPOS
フィギュアマスター

3 AÑOS

7 AÑOS

13 AÑOS

35 AÑOS

Cuando un niño pequeño dibuja una persona, se limita a hacer una cabeza de la que salen un par de piernas. En Primaria le añade el tronco. En Secundaria se aplica un poco más con los hombros y las caderas.

Pasada esa etapa, las cosas ya no evolucionarán mucho más.

A menudo se dice que hay que haber estudiado disciplinas específicas, como dibujo o disección, para saber representar a una persona. Pero si le pides a alguien con experiencia como dibujante que represente un personaje en *rakugaki*, te propondrá espontáneamente algo al nivel de un colegial.

Por lo tanto, creo que haber estudiado dibujo no cambia realmente la manera de representar al ser humano en *rakugaki*. De hecho, los personajes que he realizado para este libro no son muy distintos de los que hacía en el colegio.

Para dibujar a una persona se suele empezar por la cara, y dado que nos centramos en eso, hacemos cada vez más avances en ciertas partes como los ojos o el pelo.

El cuerpo, en cambio, es otra cosa.

Efectivamente, a excepción del rostro, que al final se domina, por lo común el resto es una auténtica chapuza. Por eso para este capítulo he decidido centrarme en la manera de representar el cuerpo. Lo bueno del hecho de dibujar una cara es lo fácil que resulta insuflarle gestos o emociones.

Ahora bien, el cuerpo también puede transmitir toda clase de expresiones.

No te voy a dar un método para dibujar personas de manera realista, sino que he preferido repasar formas distintas de dar vida a un personaje.

ALGUNOS EJEMPLOS DE REPRESENTACIÓN DEL CUERPO HUMANO

BÁSICO

NORMAL

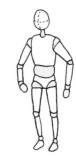

PROFESIONAL

Un seiza un poco raro.

Yo puedo sentarme en seiza.

Yo no.

Pese a que existen muchísimas maneras de dibujar el cuerpo humano, la mayoría de las veces puede hacerse imaginando un personaje de alambre al que se le añade la carne. El problema es saber qué hacer con las piernas cuando lo sentamos en seiza,* o con la tripa cuando lo inclinamos. De ahí que haya reflexionado para encontrar un modelo nuevo que permita representar los movimientos del cuerpo con mayor facilidad.

* seiza: postura sentada de rodillas. Significa literalmente «la posición correcta» en japonés, y se ejecuta en situaciones formales.

EL MODELO DEL EXPERTO

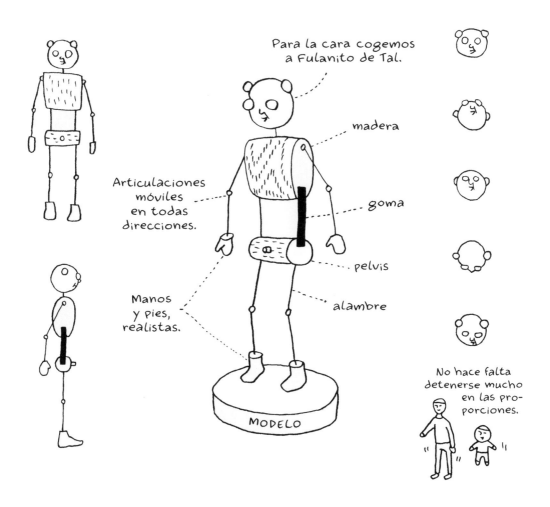

Para la cara cogemos a Fulanito de Tal.

madera

Articulaciones móviles en todas direcciones.

goma

pelvis

Manos y pies, realistas.

alambre

MODELO

No hace falta detenerse mucho en las proporciones.

Este es el modelo del experto que elaboré para dar vida a mis personajes. Aún lo utilizo mentalmente para dibujar personas. La gracia está en que el torso y la pelvis están separados. Así se visualizan mejor los movimientos complejos del cuerpo, como agacharse o retorcerse. Llamo tu atención sobre la pelvis: es fundamental concentrarse en la manera de plasmar su movimiento.

LAS POSTURAS BÁSICAS
DEL MODELO DEL EXPERTO

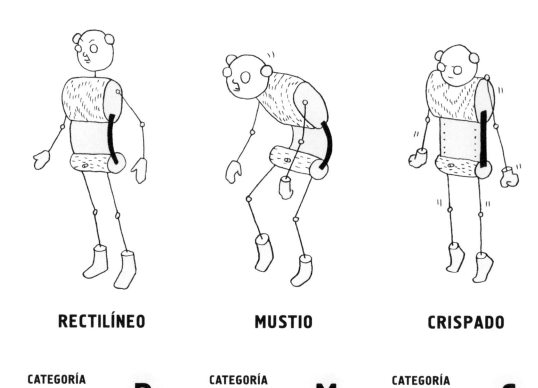

RECTILÍNEO	MUSTIO	CRISPADO

CATEGORÍA		CATEGORÍA		CATEGORÍA	
01	R	02	M	03	C

SEIS CATEGORÍAS DE POSTURAS

Existen 6 categorías de posturas básicas a las que haremos referencia en las páginas siguientes mediante sus iniciales: R | M | C | D | I | T.

Combinando estas 6 categorías podrás representar al ser humano en todos sus estados. Empecemos por estudiarlas una por una.

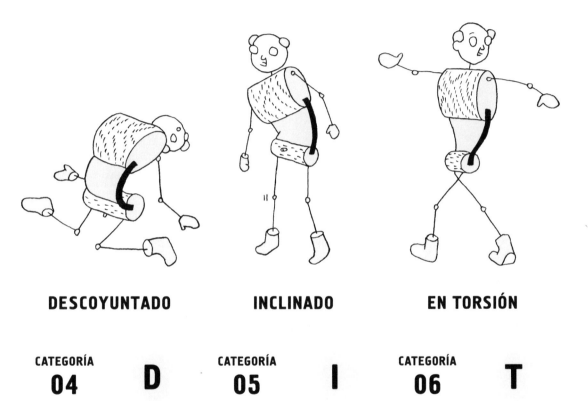

DESCOYUNTADO

INCLINADO

EN TORSIÓN

CATEGORÍA
04 **D**

CATEGORÍA
05 **I**

CATEGORÍA
06 **T**

R RECTILÍNEO

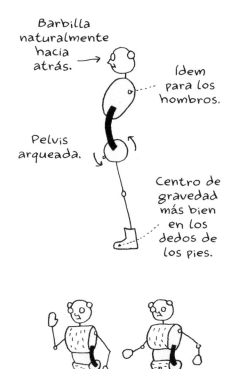

Barbilla naturalmente hacia atrás.

Ídem para los hombros.

Pelvis arqueada.

Centro de gravedad más bien en los dedos de los pies.

Postura de modelo.

Postura de superhéroe.

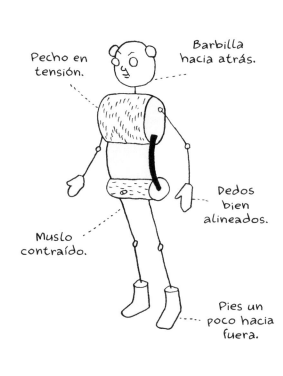

Pecho en tensión.

Barbilla hacia atrás.

Dedos bien alineados.

Muslo contraído.

Pies un poco hacia fuera.

Observa atentamente la pelvis de las personas que están erguidas y mantienen el cuerpo en tensión: verás que está arqueada. La espalda, por su parte, se estira, y la barbilla se recoge hacia atrás. El conjunto del cuerpo se inclina un poco hacia delante, lo que conforma una silueta bonita. Con los talones alineados obtienes un modelo, y con los pies separados, un superhéroe. No obstante, no me vuelven loco estos personajes, porque son tan perfectos que les falta encanto.

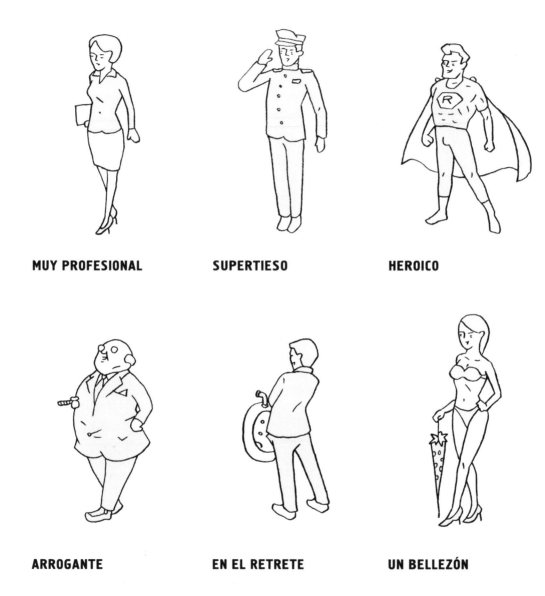

MUY PROFESIONAL

SUPERTIESO

HEROICO

ARROGANTE

EN EL RETRETE

UN BELLEZÓN

CATEGORÍA 01: LOS DIVERSOS ESTILOS DE PERSONAJES

M MUSTIO

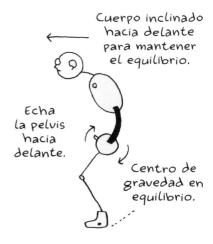

Cuerpo inclinado hacia delante para mantener el equilibrio.

Echa la pelvis hacia delante.

Centro de gravedad en equilibrio.

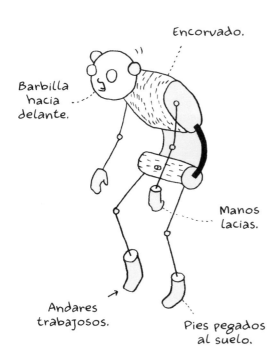

Encorvado.

Barbilla hacia delante.

Manos lacias.

Andares trabajosos.

Pies pegados al suelo.

En posición sentada, piernas abiertas.

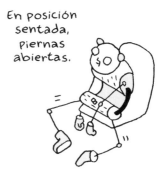

LA BASE

Las personas mustias basculan la pelvis hacia delante. Por lo tanto, están encorvadas y tienen también la cabeza adelantada. Como no tienen fuerza en la espalda, los hombros caen hacia delante, y dado que les cuesta incluso cargar con sus propios brazos, son muchos los que se meten las manos en los bolsillos. En resumen, deja que el cuerpo se ablande y obtendrás al típico «mindundi».

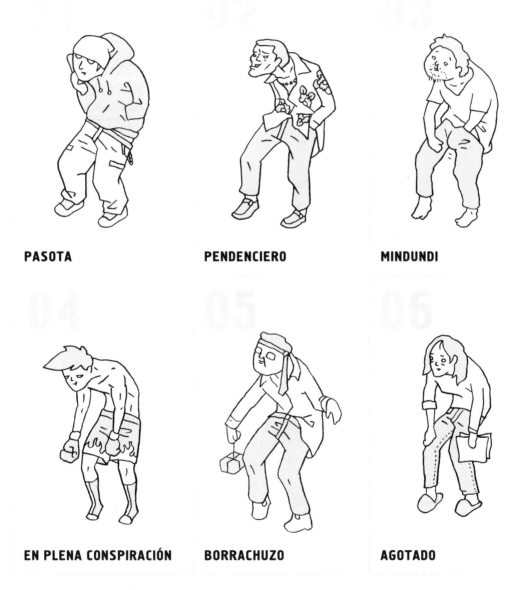

PASOTA

PENDENCIERO

MINDUNDI

EN PLENA CONSPIRACIÓN

BORRACHUZO

AGOTADO

CATEGORÍA 02: LOS DIVERSOS ESTILOS DE PERSONAJES

CATEGORÍA 03

C CRISPADO

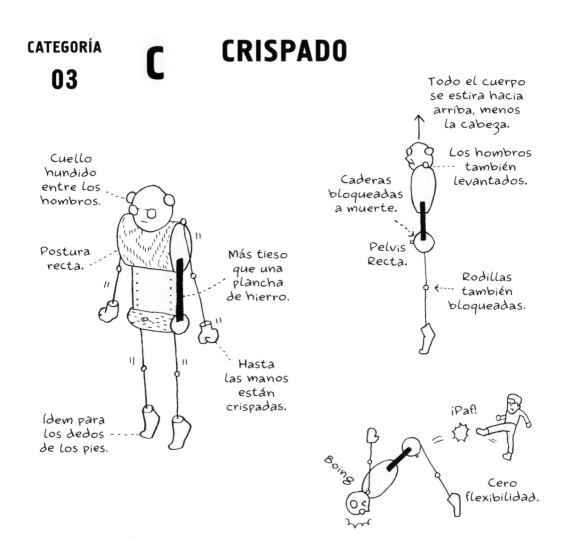

Cuello hundido entre los hombros.

Postura recta.

Más tieso que una plancha de hierro.

Hasta las manos están crispadas.

Ídem para los dedos de los pies.

Todo el cuerpo se estira hacia arriba, menos la cabeza.

Los hombros también levantados.

Caderas bloqueadas a muerte.

Pelvis Recta.

Rodillas también bloqueadas.

Boing

¡Paf!

Cero flexibilidad.

A diferencia de las personas rectilíneas, el cuerpo de los individuos crispados es más duro que una piedra. Como están tensos de la cabeza a los pies, tienen los hombros levantados y el cuello se hunde entre ellos.

La electrocución es un ejemplo extremo de crispación. Por lo tanto, todos los músculos del cuerpo están en tensión, los puños aparecen apretados, y los brazos y las piernas muy estirados.

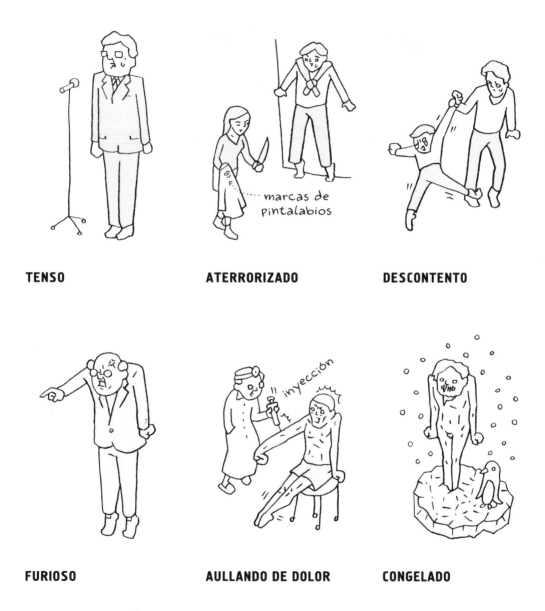

TENSO

ATERRORIZADO

marcas de pintalabios

DESCONTENTO

FURIOSO

inyección

AULLANDO DE DOLOR

CONGELADO

CATEGORÍA 03: LOS DIVERSOS ESTILOS DE PERSONAJES

CATEGORÍA 04 **D** DESCOYUNTADO

Costado estirado.

En el cuello
tampoco.

Elástico, pero
sin fuerza
alguna.

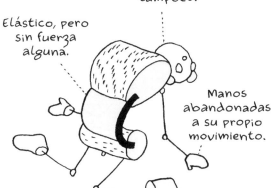

Manos
abandonadas
a su propio
movimiento.

En general,
pies hacia fuera.

Espalda
redondeada.

En este caso,
pies hacia
dentro.

Espalda
cóncava.

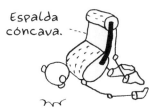

Mi experiencia me dice que a las personas que sienten una profunda tristeza no les queda ni una pizca de fuerza, como alguien que camina sin rumbo por la calle y se desploma en cuanto le dan un toque en la espalda. Dibuja una persona inmóvil bajo la lluvia y el viento, y parecerá triste. Un consejo para esta categoría: piensa siempre en un muñeco tirado con descuido por el suelo.

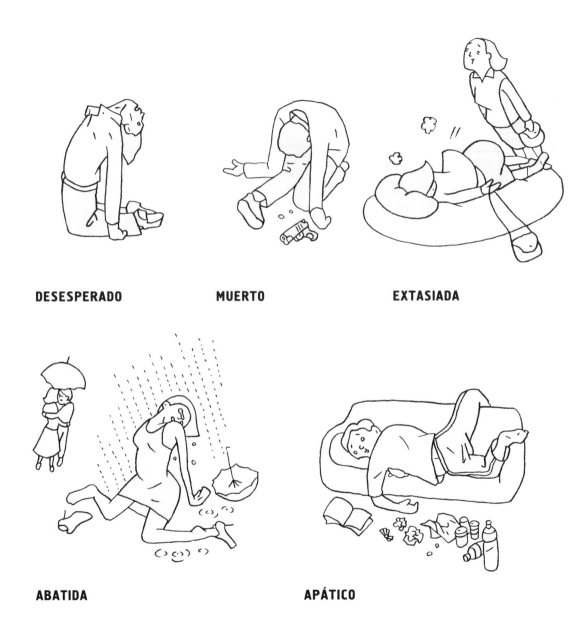

DESESPERADO

MUERTO

EXTASIADA

ABATIDA

APÁTICO

CATEGORÍA 04: LOS DIVERSOS ESTILOS DE PERSONAJES

CATEGORÍA
05

INCLINADO

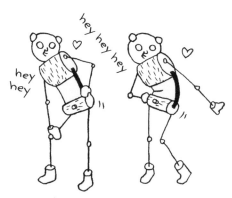

Hombros fijos en horizontal.

prum ♪

Cuello y hombros en direcciones contrarias.

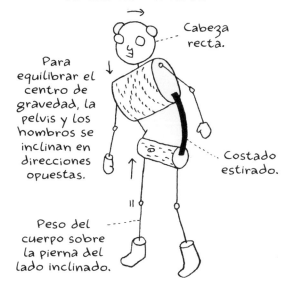

Cabeza recta.

Para equilibrar el centro de gravedad, la pelvis y los hombros se inclinan en direcciones opuestas.

Costado estirado.

Peso del cuerpo sobre la pierna del lado inclinado.

hombros fijos en horizontal
+
leve contoneo
=
la postura del pedo

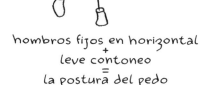

hey hey hey

hey hey

El movimiento pin-up.

Los personajes inclinados siempre dejan caer el peso del cuerpo sobre un lado, como si careciesen de equilibrio. Pero como esta postura llama la atención sobre la mitad inferior del cuerpo y da la impresión de que las piernas son más largas, también puede corresponderse con la pose sexi de un modelo. Compruébalo: tanto las célebres esculturas de Miguel Ángel como la Venus de Botticelli se inclinan igual. En el fondo, un leve desequilibrio embellece a las personas, ¿no crees?

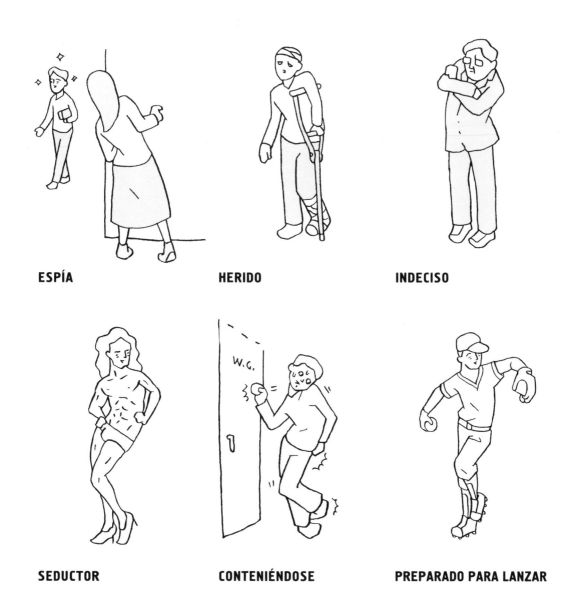

ESPÍA HERIDO INDECISO

SEDUCTOR CONTENIÉNDOSE PREPARADO PARA LANZAR

CATEGORÍA 05: LOS DIVERSOS ESTILOS DE PERSONAJES

CATEGORÍA 06

T EN TORSIÓN

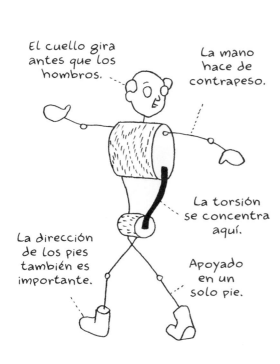

El cuello gira antes que los hombros.

La mano hace de contrapeso.

La torsión se concentra aquí.

La dirección de los pies también es importante.

Apoyado en un solo pie.

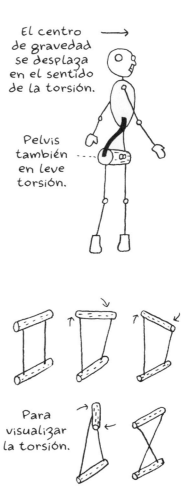

El centro de gravedad se desplaza en el sentido de la torsión.

Pelvis también en leve torsión.

Para visualizar la torsión.

La mayoría de los movimientos del cuerpo humano implican torsión. Es un poco complicado de dibujar, pero el truco es imaginar los extremos de los hombros y las caderas unidas por un hilo. Basta con añadir hábilmente la torsión al más pequeño movimiento para dar la impresión de que el personaje cobra vida.

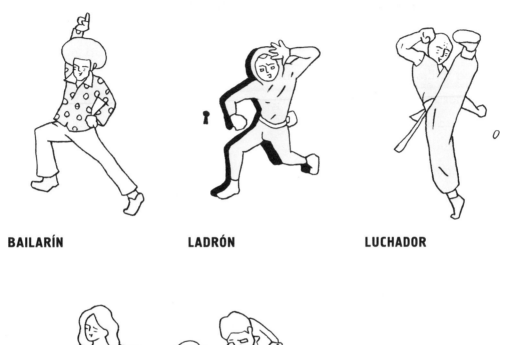

BAILARÍN **LADRÓN** **LUCHADOR**

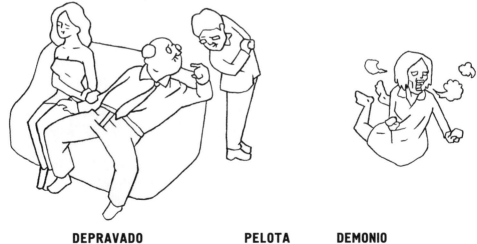

DEPRAVADO **PELOTA** **DEMONIO**

CATEGORÍA 06: LOS DIVERSOS ESTILOS DE PERSONAJES

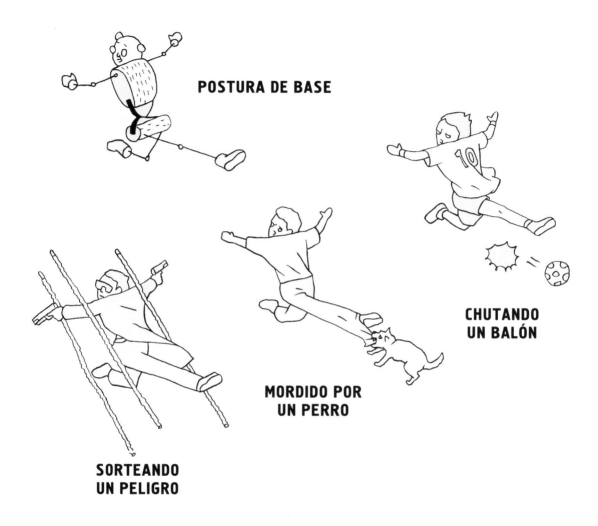

POSTURA DE BASE

CHUTANDO UN BALÓN

MORDIDO POR UN PERRO

SORTEANDO UN PELIGRO

UNA POSTURA = 10 PERSONAJES

Una postura no se limita a una situación, por eso te permite dibujar todo tipo de personajes. Escoge primero una postura y luego imagina a tu personaje y la forma en que podrías ponerlo en escena.

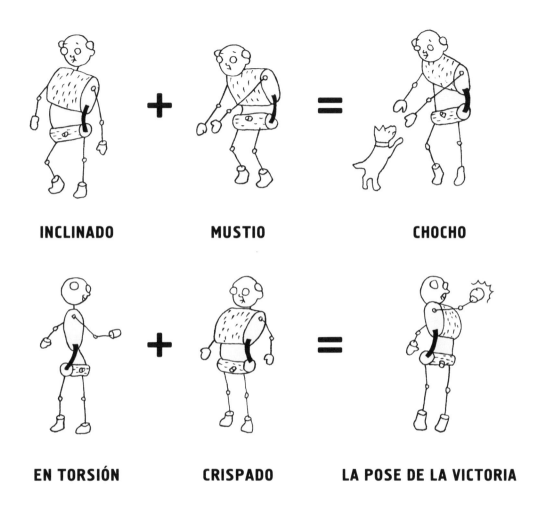

INCLINADO + **MUSTIO** = **CHOCHO**

EN TORSIÓN + **CRISPADO** = **LA POSE DE LA VICTORIA**

COMBINA LAS POSTURAS DE BASE

Al asociar las 6 posturas que acabamos de presentar, podrás recrear gestos y expresiones más complejas. Veamos algunos ejemplos en las páginas siguientes.

EMPUJAR

Hay que tener la impresión
de que el personaje libera
la energía acumulada en su
cuerpo estirando brazos y
piernas. El truco: tampoco
hay que tensarlos del todo.

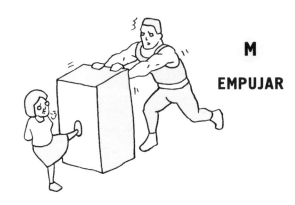

M

EMPUJAR

R + C

**PESA UN
MONTÓN
NIVEL 3**

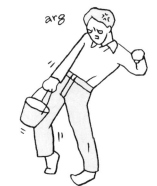

I + C

**PESA
BASTANTE
NIVEL 2**

PEGAR

Para plasmar un puñetazo
lanzado con fuerza, las caderas
y la muñeca tienen que estar
en torsión. Y, a la inversa,
el cuerpo de la persona que
recibe el golpe tiene que estar
inmóvil; solo gira la cabeza.

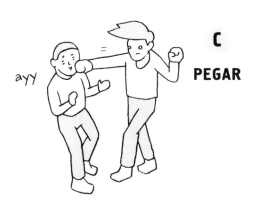

C

PEGAR

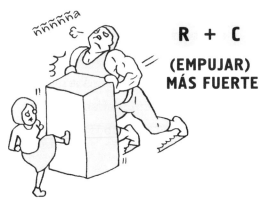

R + C
(EMPUJAR)
MÁS FUERTE

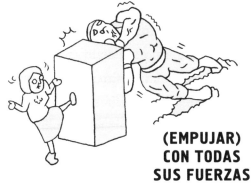

(EMPUJAR)
CON TODAS
SUS FUERZAS

R + C + I + T

I
PESA UN POCO
NIVEL 1

LLEVAR

Todas las partes del cuerpo parecen afectadas por la gravedad. La mano libre sirve para expresar el peso de lo que carga la otra.

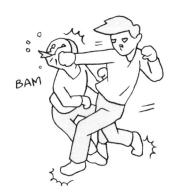

T + C + I
PEGAR FUERTE

R	**RECTILÍNEO**
M	**MUSTIO**
C	**CRISPADO**
D	**DESCOYUNTADO**
I	**INCLINADO**
T	**EN TORSIÓN**

C + R

LADRÓN PILLADO IN FRAGANTI

C + D

AMAGO DE ACCIDENTE

C + D + I

ALGO INESPERADO

C + D

ENCUENTRO CON UN FANTASMA

LA SORPRESA

Aquí, el elemento de partida es la contracción. Al añadir distintos tipos de movimiento, y al dibujar un personaje en una posición irrealizable en la vida real, obtenemos una impresión de sorpresa.

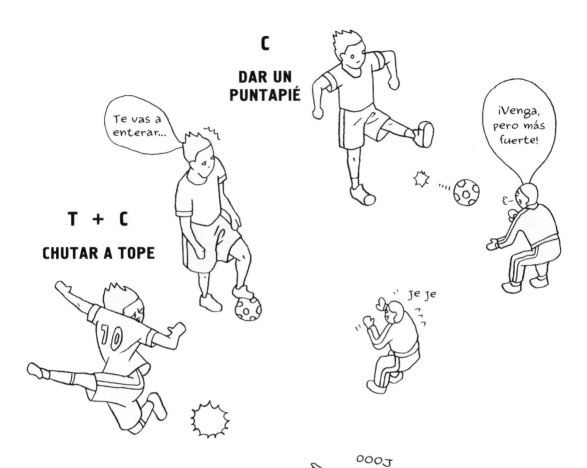

DAR UN PUNTAPIÉ

El puntapié es una ilustración directa de la torsión. Basta con orientar la parte superior del cuerpo en el sentido opuesto al del pie para darle aún más potencia.

R	**RECTILÍNEO**
M	**MUSTIO**
C	**CRISPADO**
D	**DESCOYUNTADO**
I	**INCLINADO**
T	**EN TORSIÓN**

DISIMULAR

Los pies metidos hacia dentro, pese a una actitud normal; cierta tensión en los hombros, a pesar del aire relajado... Asociando posturas distintas entre la parte inferior del cuerpo y la superior se crea la sensación un tanto extraña de una persona que parece ocultar algo.

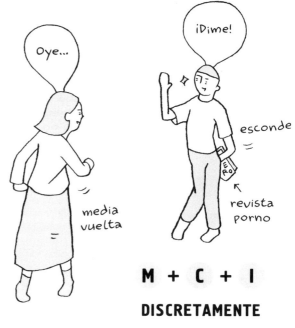

M + C + I

DISCRETAMENTE

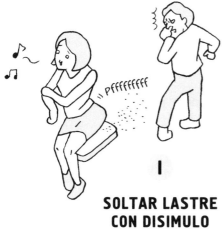

I

SOLTAR LASTRE CON DISIMULO

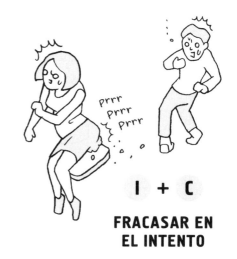

I + C

FRACASAR EN EL INTENTO

M + C

CON UNA SONRISA

M + C

EN UN SANTIAMÉN

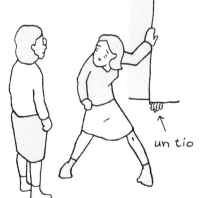

M + C

EL FRACASO

R RECTILÍNEO

M MUSTIO

C CRISPADO

D DESCOYUNTADO

I INCLINADO

T EN TORSIÓN

R + M

BATEADOR

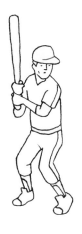

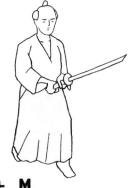

R + M

MAESTRO DEL SABLE

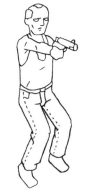

R + M

ASESINO

LOS PERSONAJES FUERTES...

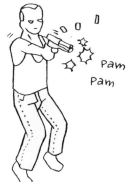

Pam
Pam

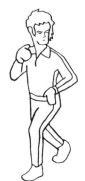

R + M

MAESTRO DE KUNG-FU, TIPO BRUCE LEE

En este caso hay que partir de la categoría «rectilíneo» y añadirle un poco de «mustio». Las rodillas son muy flexibles y el cuerpo está relajado en su conjunto.

R RECTILÍNEO

M MUSTIO

C CRISPADO

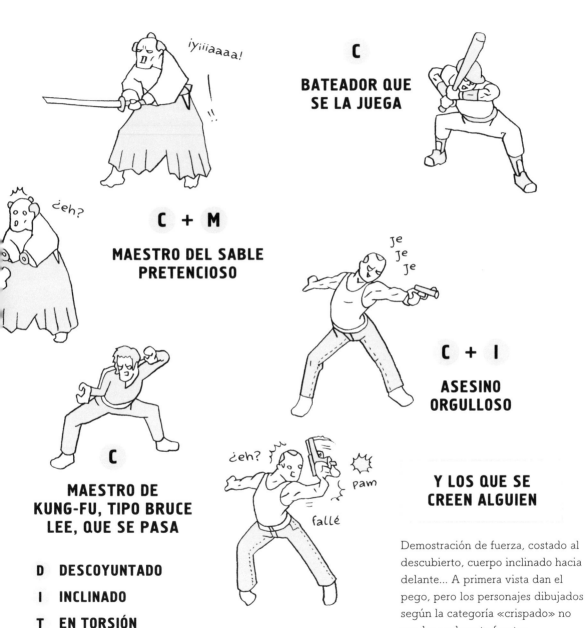

¡yiiiaaaa!

C
BATEADOR QUE SE LA JUEGA

¿eh?

C + M
MAESTRO DEL SABLE PRETENCIOSO

Je Je Je

C + I
ASESINO ORGULLOSO

C
MAESTRO DE KUNG-FU, TIPO BRUCE LEE, QUE SE PASA

¿eh?
Pam
fallé

Y LOS QUE SE CREEN ALGUIEN

Demostración de fuerza, costado al descubierto, cuerpo inclinado hacia delante... A primera vista dan el pego, pero los personajes dibujados según la categoría «crispado» no son los realmente fuertes.

D DESCOYUNTADO

I INCLINADO

T EN TORSIÓN

GUSTARSE

Torsión e inclinación dan un movimiento de contoneo. El sentimiento amoroso se expresa con los ojos chispeantes, pero con el cuerpo será ese contoneo lo que mejor lo refleje.

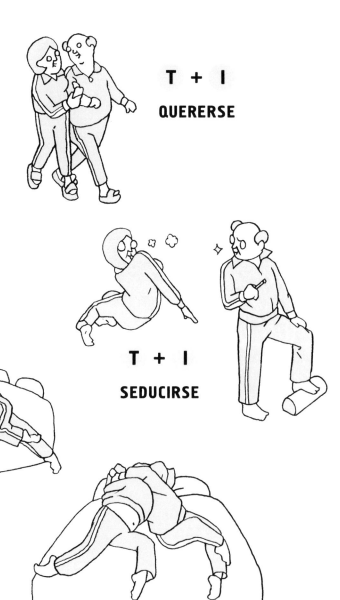

T + I

QUERERSE

T + I + M

MIRARSE MUCHO A LOS OJOS

T + I

SEDUCIRSE

T + I + M + C

DAR RIENDA SUELTA A LA PASIÓN

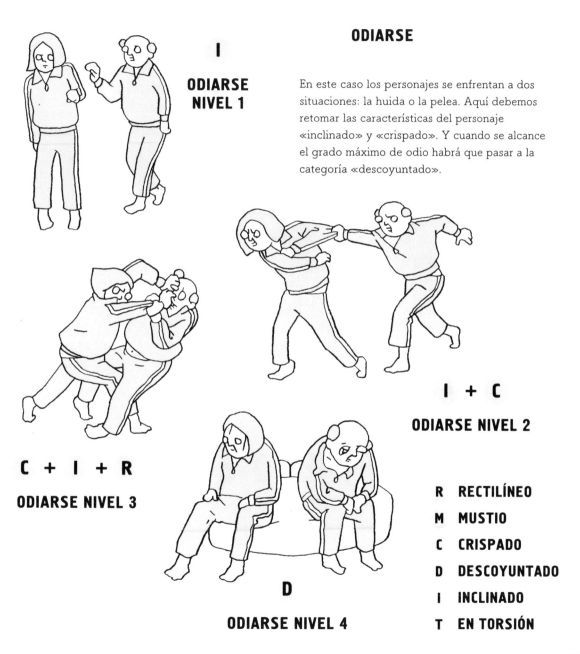

ODIARSE

I

ODIARSE NIVEL 1

En este caso los personajes se enfrentan a dos situaciones: la huida o la pelea. Aquí debemos retomar las características del personaje «inclinado» y «crispado». Y cuando se alcance el grado máximo de odio habrá que pasar a la categoría «descoyuntado».

I + C

ODIARSE NIVEL 2

C + I + R

ODIARSE NIVEL 3

D

ODIARSE NIVEL 4

R RECTILÍNEO

M MUSTIO

C CRISPADO

D DESCOYUNTADO

I INCLINADO

T EN TORSIÓN

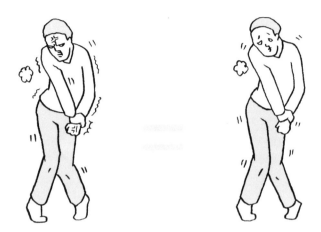

Versión «voy a estallar». Versión «qué bochorno».

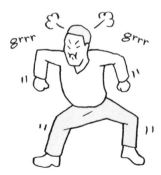

Versión «soy una caricatura».

Cuando era estudiante me retrasé una vez en el pago del alquiler, y el casero montó en cólera.

Ese día comprendí que las personas irritadas y las que pasan vergüenza se parecen.

Con la cabeza gacha y una respiración profunda y excesiva, solo movía la mitad superior del cuerpo. Sin ese sonido, podría haber parecido avergonzado.

En el *rakugaki* no es posible expresar emociones hasta ese punto de detalle. Pero, en vez de reproducir el estereotipo de una persona furiosa, podemos obtener un resultado un poco más complejo asociando el movimiento de alguien que pasa vergüenza con la expresión de la ira. Para el *rakugaki* en concreto, te aconsejo que observes atentamente la actitud que adopta cada individuo y reflejes tus hallazgos en los dibujos.

De hecho, en eso mismo pensaba mientras hablaba con mi casero, él se exasperó todavía más, y la conversación degeneró por completo.

TALLER 03
CUERPO Y VESTIMENTA

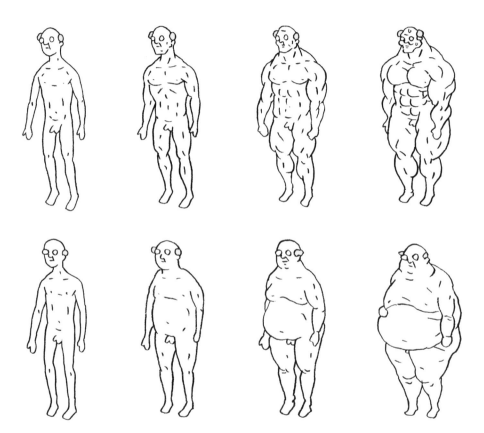

MÚSCULOS Y GRASA

Tanto la grasa como los músculos se alojan en las partes del cuerpo donde no hay articulaciones. Por tanto, sea cual sea la corpulencia de la persona, no encontrarás ni una cosa ni la otra en codos o rodillas. Mientras que los músculos,

firmes, se hinchan, la grasa, fofa, se ve atraída hacia abajo por efecto de la gravedad. Si quieres más detalles, tendrás que consultar un manual de anatomía.

LOS BRAZOS

Los músculos de los brazos son muy complejos. Para empezar, entrénate dibujando los bíceps. Luego podrás lanzarte a los músculos de los hombros y del pecho.

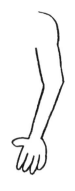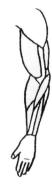

EL VIENTRE

De la gente rechoncha se dice que tiene michelines, pero en el caso de las personas realmente gordas podemos hablar claramente de flotador. Las caderas no acumulan grasa, por eso la tripa cuelga hacia abajo.

EL CUERPO

Cuanto más se dibujan los músculos desde los costados hacia los abdominales, más monstruoso es el resultado. Por eso te aconsejo que dibujes abdominales verticales, que pongas una parte de los músculos de los muslos a la altura de las caderas y que simplifiques los músculos de la cintura sin romperte la cabeza.

CUERPO Y VESTIMENTA

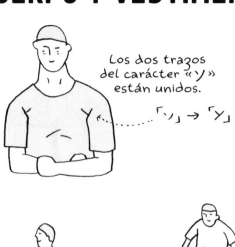

Los dos trazos del carácter «ソ» están unidos.

「ﾝ」 → 「ソ」

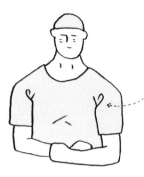

「ソ」

Al redondear la parte alta del carácter «ソ», se crea la impresión de que hay tejido.

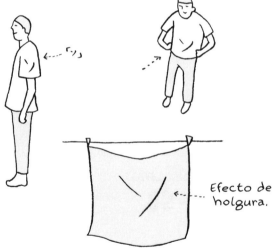

「ﾝ」

CÓMO UTILIZAR EL «ソ»

Para hacer pliegues a la altura de las axilas, hazlos pequeños, y para telas grandes haz uno largo para crear un efecto de holgura. Puede usarse también para pliegues de mangas y bordes de camisetas.

Efecto de holgura.

UN «ソ» (SO) PARA LOS PLIEGUES DE LA ROPA

Los pliegues de los tejidos se mueven constantemente, de ahí la dificultad de determinar su forma. Hay muchas maneras de dibujarlos, pero lo más fácil es recurrir al carácter japonés «ソ» (so). La clave está en saber colocarlo.

Un descuido y se leerá como un carácter. Fíjate en cómo colocarlo para que se perciba como pliegue.

Las líneas se concentran en el lugar más contraído.

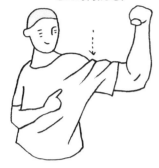

Arrugado, con muchos «У».

Cuelga un poco.

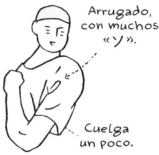

LOS BRAZOS

Tras haber observado bien las mangas de una prenda de vestir, intentar reproducirlas fielmente da un montón de pliegues. Más vale centrarse en un elemento, ya sea la axila, el antebrazo o el codo.

EL VIENTRE

La forma de los pliegues varía en función del tipo de vientre. Dibuja tratando de imaginar la cantidad de carne y las formas ocultas bajo la ropa.

Para los gordos, hacemos un «У» al revés.

Y para los flacuchos, un «У» estirado.

Puaj

Las líneas se concentran a la altura de la entrepierna.

¡Así mejor!

Omitimos trazos adréde.

LA ENTREPIERNA

Entre las rodillas y la entrepierna hay muchos pliegues. Dibujarlos tal cual no da muy buen resultado. Como es una parte que ya llama la atención de por sí, el truco estriba en optar por no dibujarlos.

4

LOS PERSONAJES (KYARA*)

キャラマスター

* *Kyarakuta*, o su diminutivo *kyara* (del término inglés *character*): animales u objetos a los que se otorgan atributos humanos (boca, ojos, brazos, etc.), o seres humanos transformados para crear personajes de ficción. La creación y utilización de estos personajes está muy extendida en la cultura japonesa contemporánea.

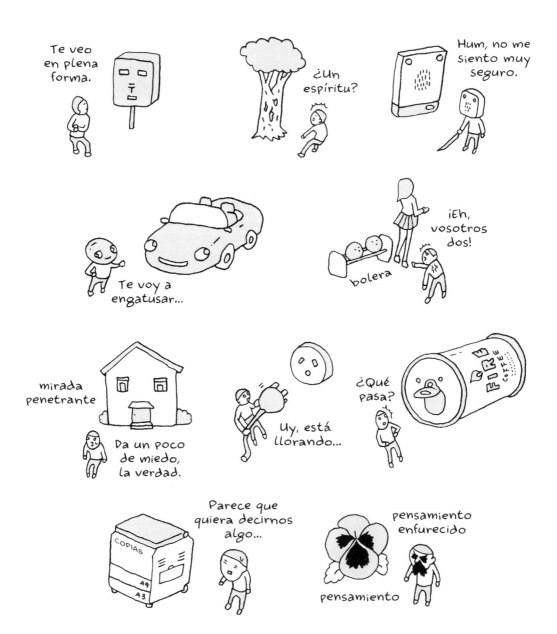

Creo que incluso las personas que se consideran incapaces de observar o juzgar una obra son lo bastante sensibles para detectar en un personaje signos de cansancio o de ira.

En general, todos tenemos mucho ojo para evaluar a los demás.

Así que, si piensas que no entiendes nada de un dibujo, imagínate una cara en su lugar. De ella se desprenderán toda clase de gestos, y tendrás la sensación de estar frente a una persona más bien bondadosa o, por el contrario, más bien desagradable.

Tomo como ejemplo el dibujo, pero si haces la prueba a tu alrededor, tendrás la impresión de que todo lo que te rodea está vivo.

El ser humano tiene la capacidad específica de dar vida a todos los objetos que le rodean. El resultado, al aplicar esto al dibujo, son los *kyara*.

Ponle ojos o nariz a un lápiz, a una estantería, y cobrarán vida al instante. Es lo que he hecho yo, en cualquier caso, con las criaturas que descubrirás en las páginas de este capítulo.

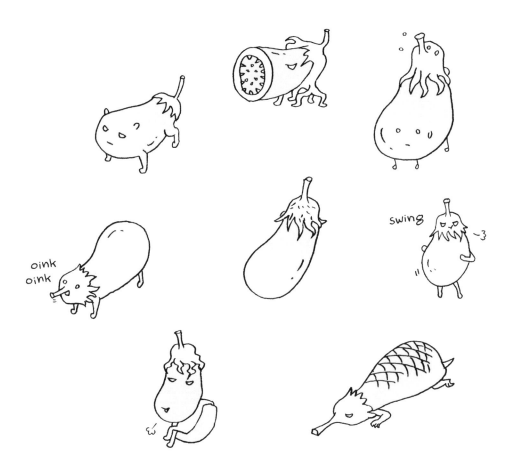

oink
oink

swing

~3

¿DÓNDE DIBUJAR LOS OJOS?

Piensa en una berenjena: en función de su posición cuando la observas y del lugar donde le dibujes los ojos o la nariz, obtendrás bichos muy distintos. Pero no basta con ponerlos; diviértete encontrando tu propio estilo, teniendo en cuenta que la posición de los ojos es lo que más cuenta.

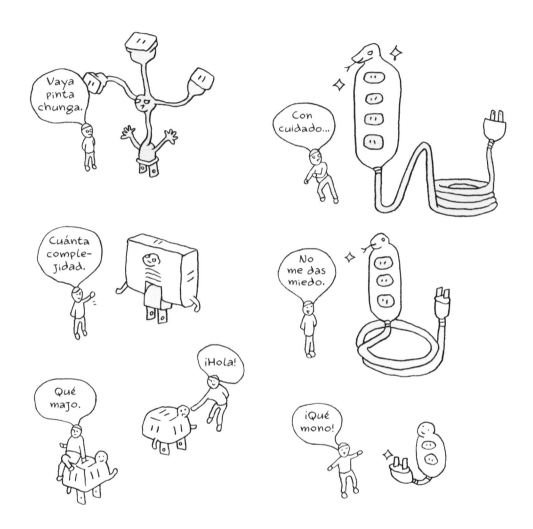

DOTA DE PERSONALIDAD A LOS OBJETOS

Imagina por ejemplo que una regleta está viva. Si es larga, llamará la atención, mientras que una pequeñita pasará inadvertida. El truco para dibujar *kyara* es hacer que los rasgos de personalidad se correspondan con los matices que se desprenden de un objeto.

LOS PERSONAJES DE LA OFICINA

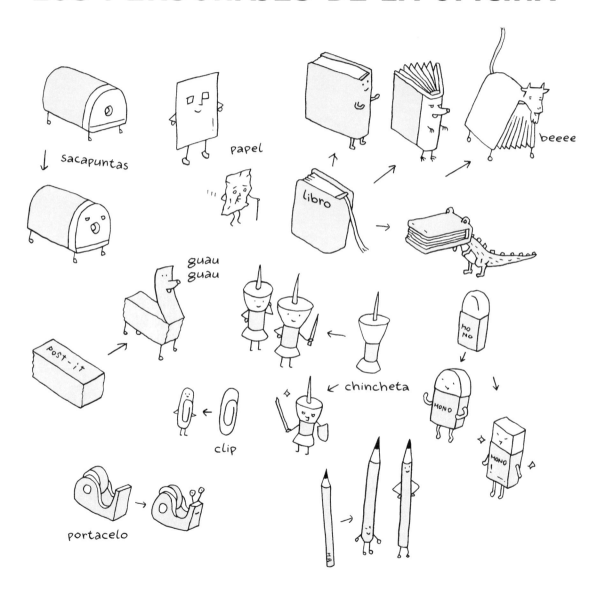

sacapuntas

papel

libro

beeee

guau guau

Post-it

chincheta

clip

MONO

portacelo

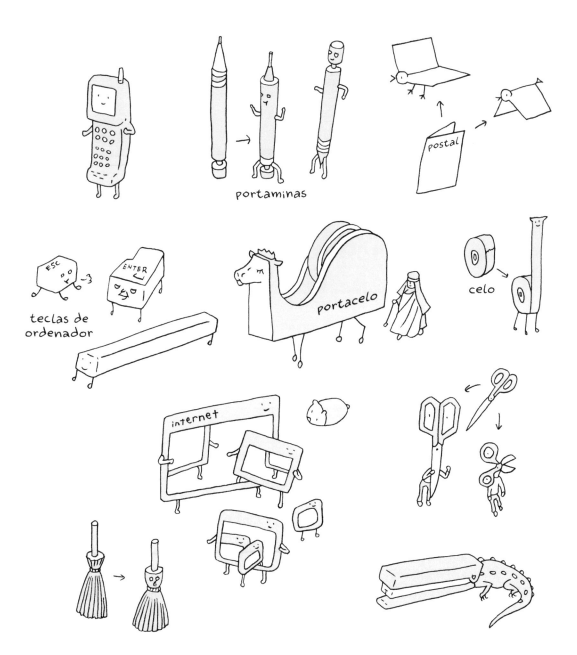

portaminas

postal

teclas de
ordenador

portacelo

celo

internet

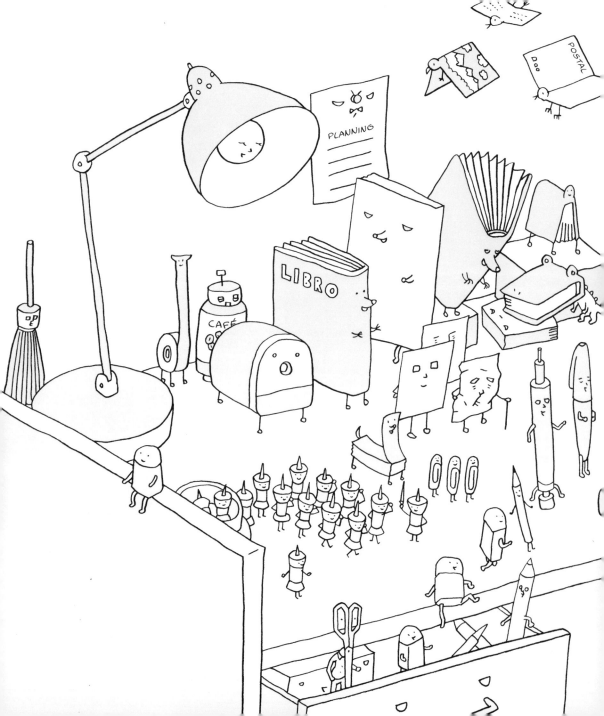

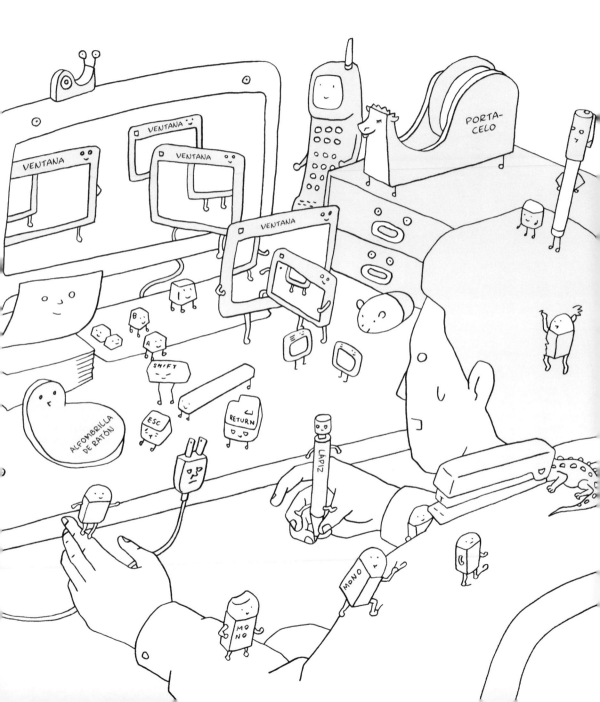

LOS PERSONAJES DE LA COCINA

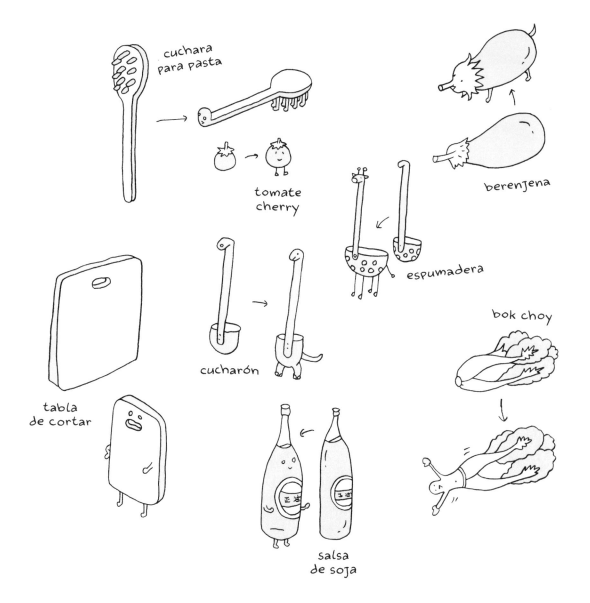

cuchara para pasta

tomate cherry

berenjena

espumadera

cucharón

bok choy

tabla de cortar

salsa de soja

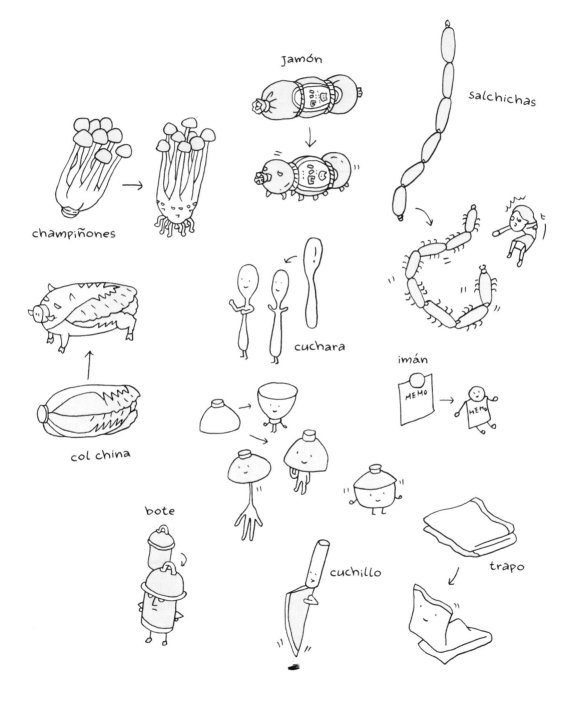

champiñones

Jamón

salchichas

col china

cuchara

imán

bote

cuchillo

trapo

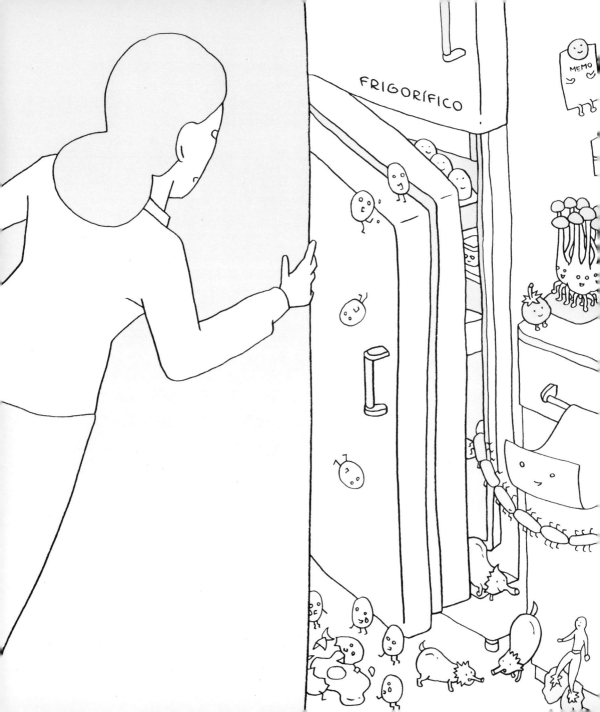

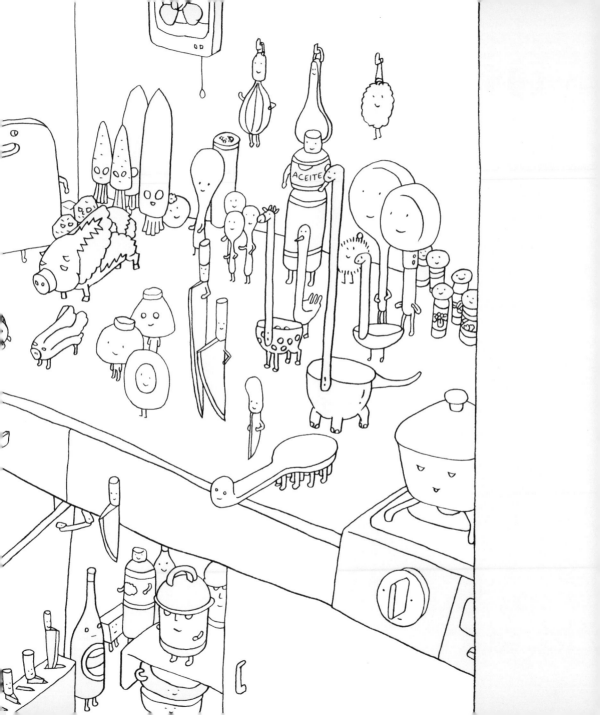

LOS PERSONAJES DEL PARQUE

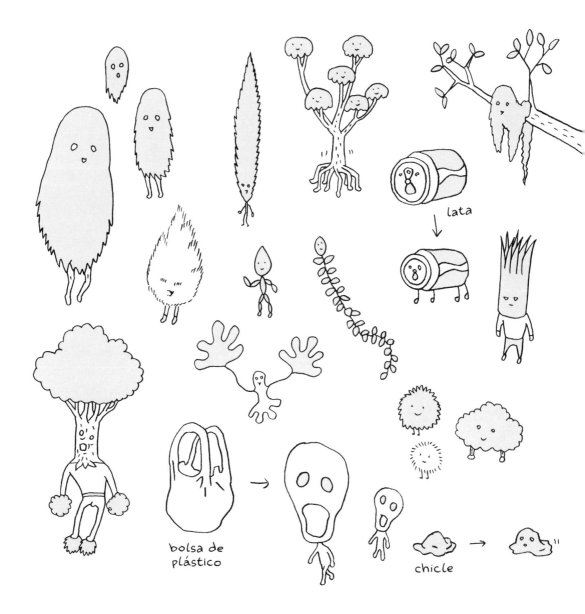

lata

bolsa de
plástico

chicle

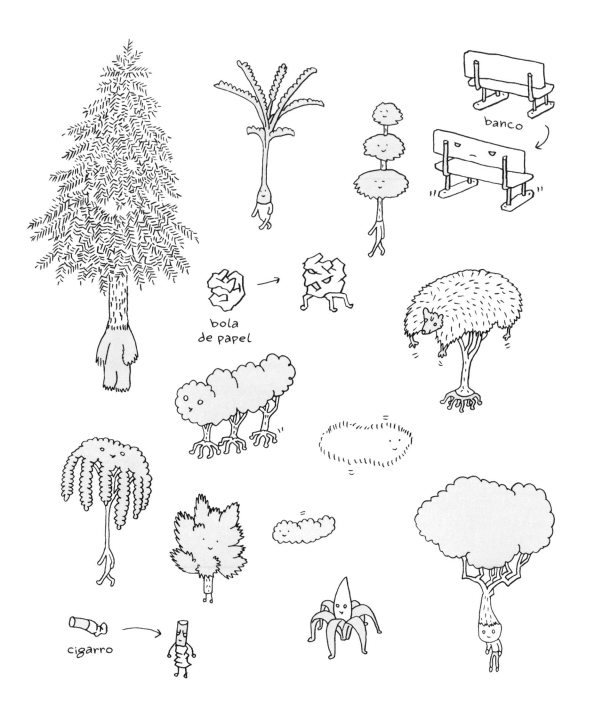

banco

bola
de papel

cigarro

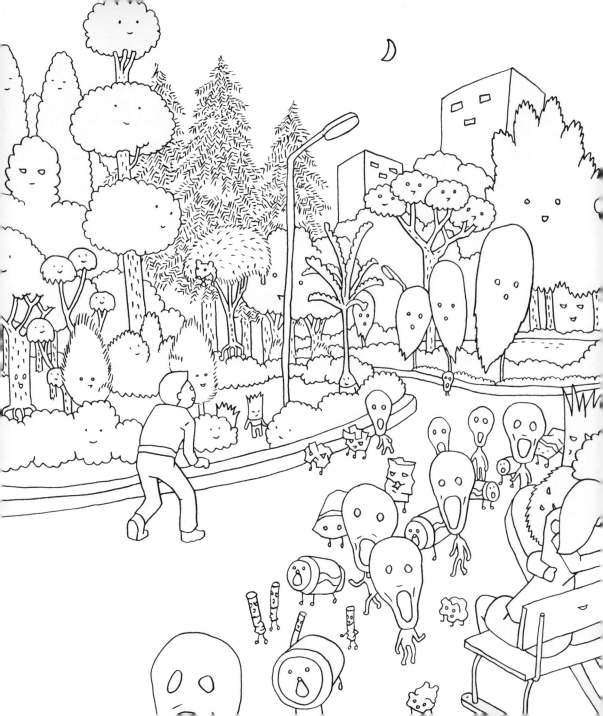

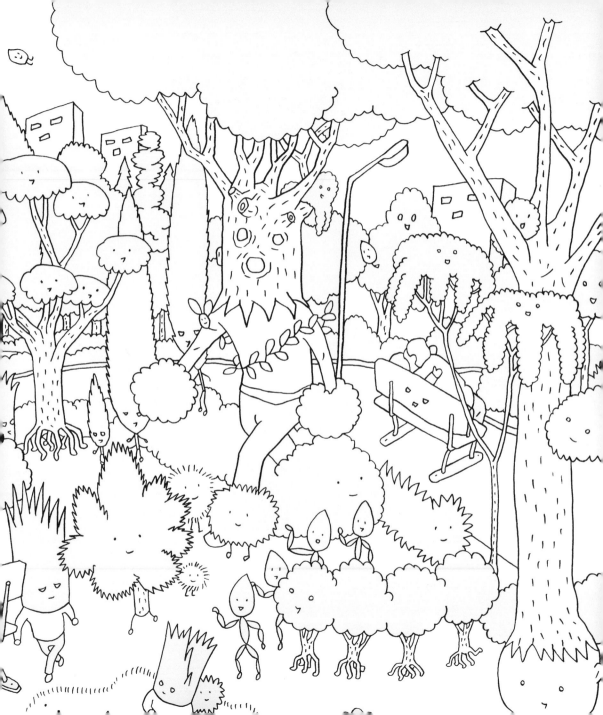

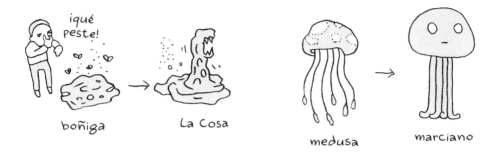

¡qué peste!

boñiga La Cosa

medusa marciano

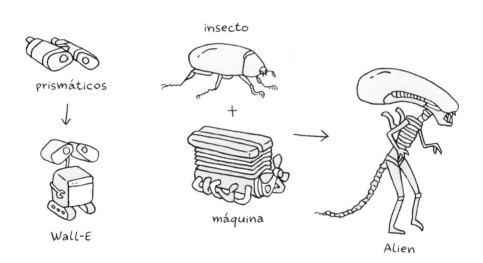

prismáticos

insecto

+

Wall-E

máquina

Alien

Imagínate que te proponen crear un *kyara* original, solo tuyo, que nadie haya visto jamás. Reconoce que, dicho así, suena tentador, pero en realidad **no te servirá de nada.**

Si por ejemplo dibujas a un marciano muy tieso saliendo de tu sombrero y no se parece en nada a las representaciones habituales, nadie entenderá lo que has querido representar. ¡No te serviría de nada! Por tanto, es inútil que te lances sin partir de elementos conocidos. Piensa en los aliens de las pelis de ciencia ficción; siempre están creados a partir de cosas ya existentes: insectos, caca... Vamos, de cosas que nos rodean.

Al darle ojos, nariz, manos o piernas a un objeto banal, obtendrás algo nuevo cuyas cualidades y particularidades se destacarán todavía más.

El mejor consejo que puedo darte es que reveles la cara oculta del objeto elegido, la que a menudo se deja de lado.

5

LAS IMÁGENES
イメージマスター

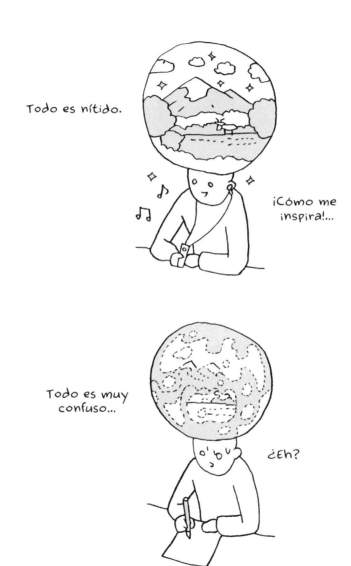

Todo es nítido.

¡Cómo me inspira!...

Todo es muy confuso...

¿Eh?

Escuchar música o leer una novela estimula toda clase de imágenes en nuestra mente. Sería genial poder reflejarlas sobre el papel. Pero en el momento de dibujarlas **nos sentimos completamente desarmados.**

Es como si la imagen aparecida en nuestra cabeza se evaporase. Si por ejemplo pensamos en un árbol, nos damos cuenta en el momento de dibujarlo de que no sabemos ni siquiera qué forma tienen las hojas. Aun habiendo concentración y una idea precisa, los detalles siempre se nos escapan.

Entre representar mentalmente un dibujo y llevarlo a cabo hay un abismo. La idea de este capítulo es reflexionar acerca de las técnicas y mecanismos que debemos utilizar para salvar esa brecha.

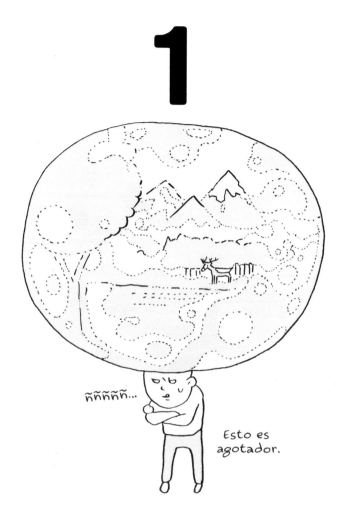

VISUALIZA LA IMAGEN

En general, las imágenes visualizadas interiormente son un conjunto poco preciso de impresiones, dispuestas como una especie de patchwork. Cuando digo que el conjunto es impreciso no me refiero a las imágenes en sí mismas, sino más bien a que nos enfrentamos a una situación extraña: pese a que la imagen nos parece nítida, cuando queremos verla más de cerca, en detalle, se difumina. Es imposible plasmarla en el papel.

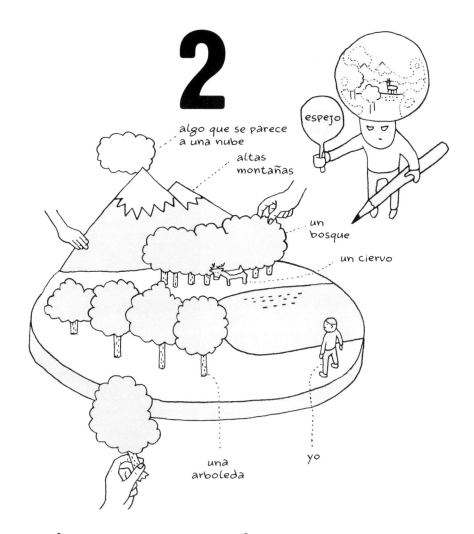

algo que se parece a una nube

altas montañas

espejo

un bosque

un ciervo

una arboleda

yo

REPRESÉNTATE UN JARDÍN EN MINIATURA

Personalmente, nunca me tiro de cabeza a un dibujo. Primero me represento la imagen como un jardín en miniatura que observo un poco desde arriba y al bies. Aunque a veces lo dibuje realmente, también me conformo con imaginarlo. En un primer momento, defino *grosso modo* el lugar de los diferentes elementos con respecto a los otros: a la izquierda, unos árboles; a la derecha, unas montañas...

3

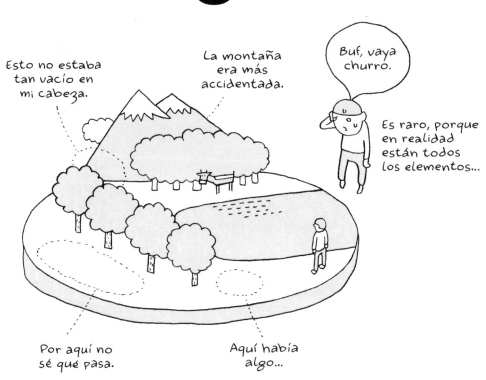

Esto no estaba tan vacío en mi cabeza.

La montaña era más accidentada.

Buf, vaya churro.

Es raro, porque en realidad están todos los elementos...

Por aquí no sé qué pasa.

Aquí había algo...

UN JARDÍN VACÍO

Llegados a este punto nos encontramos casi siempre con un jardín vacío y aburrido. La escena, tan maravillosa en nuestra imaginación, solo es un vago recuerdo. No es porque seas malo, ¡sino porque el dibujo no está terminado! Ahora tienes que llenar los vacíos.

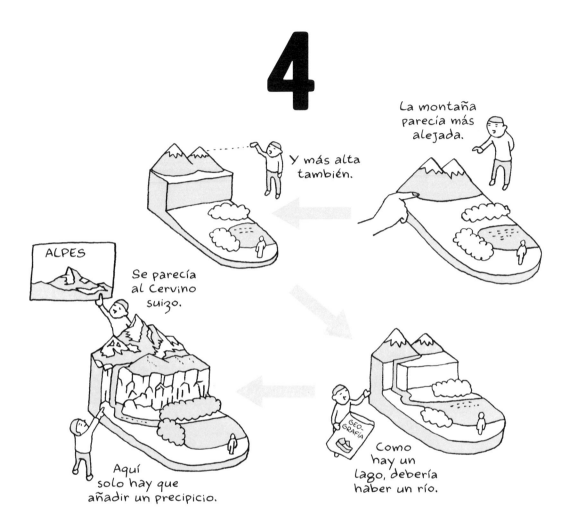

ACÉRCATE AL JARDÍN
DE TU IMPRESIÓN INICIAL

Un lugar que veías más amplio, una montaña que imaginabas más alta... Rectifica lo que se aleja demasiado de tu imagen de partida. Aunque el resultado sea poco realista, lo que cuenta es que se acerque a la primera idea. Empieza por los grandes rasgos, como los relieves, antes de ocuparte de los detalles.

5

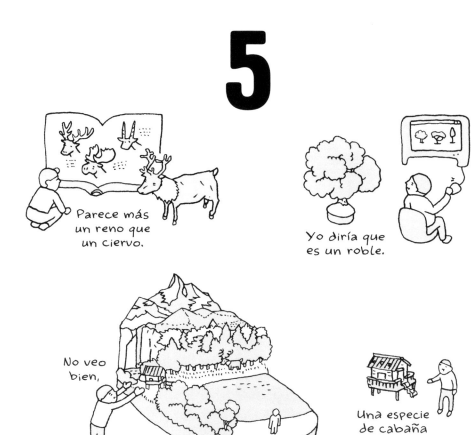

Parece más un reno que un ciervo.

Yo diría que es un roble.

No veo bien, pero me da la impresión de que por aquí hay un bungalow.

Una especie de cabaña sobre pilotes.

HAZ BÚSQUEDAS

Si imaginas un ciervo en tu escena, busca en una enciclopedia ilustrada de animales la imagen que más se le aproxime. Si había árboles, haz una búsqueda de imágenes por Internet para averiguar de qué especie se trataba. Este punto es importante, pues no puedes dibujar algo que desconozcas, aunque seas capaz de imaginarlo. Solo realizando búsquedas serias lo conseguirás.

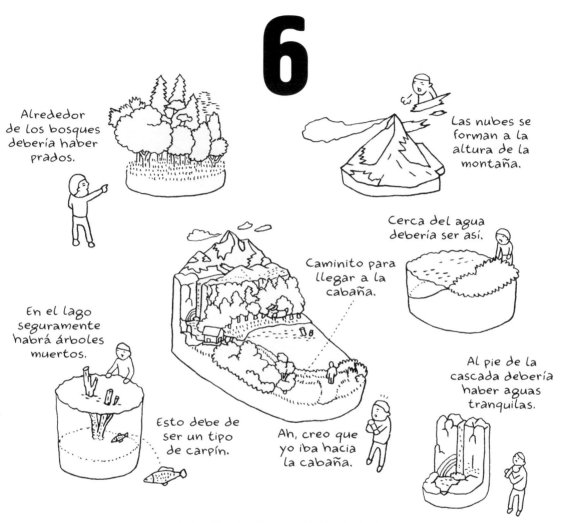

Alrededor de los bosques debería haber prados.

Las nubes se forman a la altura de la montaña.

Cerca del agua debería ser así.

Caminito para llegar a la cabaña.

En el lago seguramente habrá árboles muertos.

Al pie de la cascada debería haber aguas tranquilas.

Esto debe de ser un tipo de carpín.

Ah, creo que yo iba hacia la cabaña.

HAZ CONJETURAS

A pesar de todo, aún quedan algunos huecos que llenaremos con un poco de imaginación y algunas conjeturas. Por ejemplo, como se trata de un paisaje elevado, debería haber muchas coníferas. Y como se trata de un río de agua dulce, los peces serán más bien pequeños. Así, haciendo suposiciones, el jardín acaba por completarse.

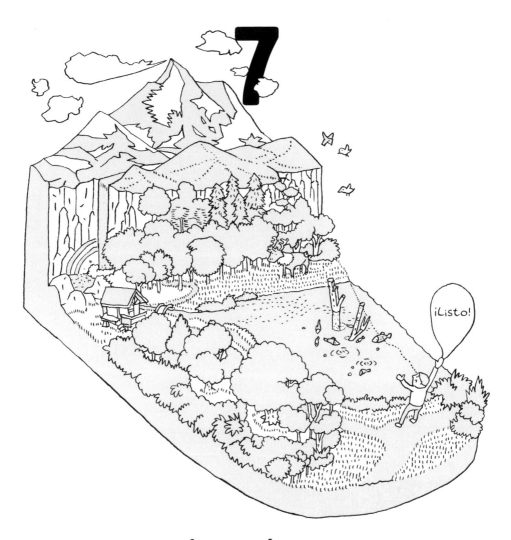

EL JARDÍN ESTÁ TERMINADO

¿Ya no hay nada embarullado?, ¿todo se ve nítido? ¡Eso es que ya has terminado! Comprobarás que incluso una escena que al principio te parecía bastante insípida dará, si te aplicas, un resultado fantástico, mucho más interesante de lo que habrías podido imaginar.

8

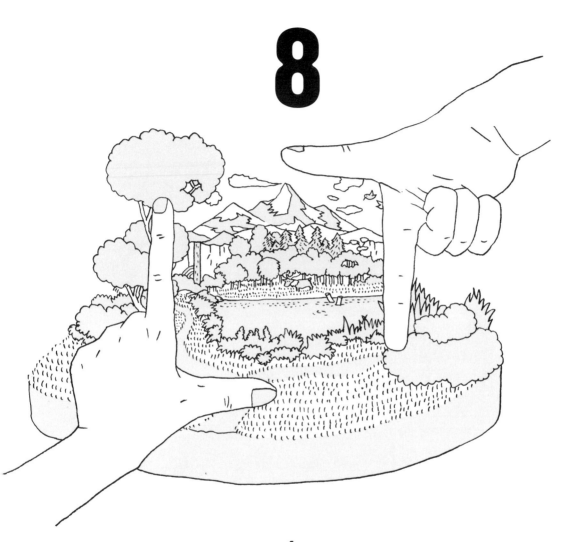

UTILIZA EL JARDÍN PARA DIBUJAR

De nuevo, represéntate mentalmente la escena mirando el jardín en miniatura que acabas de hacer. Esta vez todo debería estar claro: los árboles, el ciervo... Ya puedes pasar a la etapa del dibujo final, y todo saldrá bien.

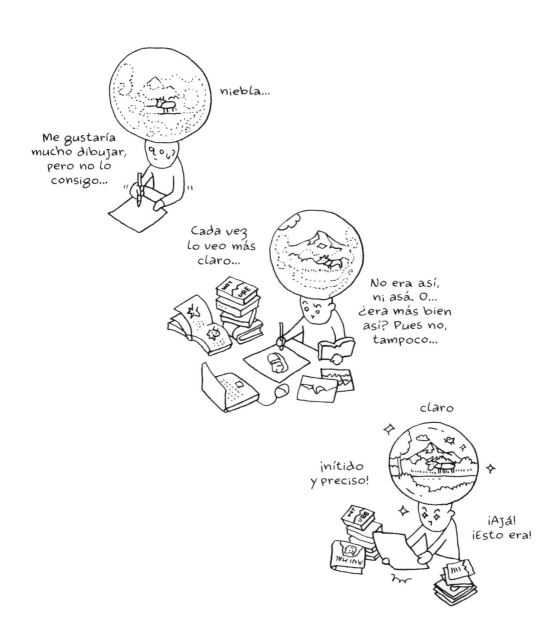

Esta técnica permite dibujar toda clase de escenas, incluso las muy complejas. Además, una vez realizado el jardín, puede dibujarse desde diversos ángulos.

Mucha gente cree que para dibujar hay que empezar por visualizar una imagen y luego volcarla sobre el papel, cuando en realidad es todo lo contrario.

No es la imagen la que se convierte en dibujo, sino el propio dibujo el que nutre la imagen.

Mis dibujos me proporcionan información sobre los elementos que no domino o que me faltan. Al abordarlos con observaciones, búsquedas y conjeturas, las imágenes aparecidas en nuestra mente se esclarecen. Por último, podemos decir que acabar un dibujo perfecciona nuestra representación mental de este, más que el propio dibujo.

Cambio un poco de tema, pero cuando era pequeño me fascinaba el musgo. Todos los días iba a verlo crecer en la tapia de una casa cercana. Me hacía pensar en una especie de selva tropical, y me imaginaba que era Tarzán explorándola. Pero siempre me lo guardé para mí. Un día, en plena exploración, una vecina vino a preguntarme qué hacía, pero no le contesté.

De haberlo hecho, seguramente habría pensado que yo era un niño muy raro.

La imaginación, en general, es de un absurdo espectacular. Incluso siendo un niño comprendí que mi entorno no estaría preparado para aceptar que se me pasaran tantas cosas por la cabeza.

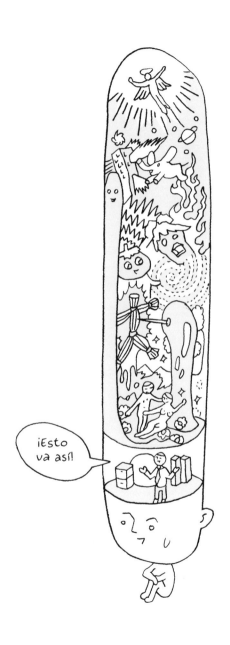

90% **ZONA INCONFESABLE**

10% **DE LO QUE PODEMOS HABLAR**

Solo somos capaces de hablar del 10 % de todo lo que puebla nuestra imaginación. Al final, la mayor parte de lo que se nos pasa por la mente nace y muere ahí mismo. Para ser sincero, expresarse mediante palabras nos hace quedar a veces como personas un tanto extrañas.

Sin embargo, con el *rakugaki* la cosa cambia.

Es curioso, pero cuando se trata de dibujar, cualquier pensamiento grotesco o erótico está permitido. Y por otra parte, la gente prefiere lo realmente extravagante. En definitiva, dibujar lo que se nos pasa por la imaginación pero no solemos contar nos permite compartirlo con los demás.

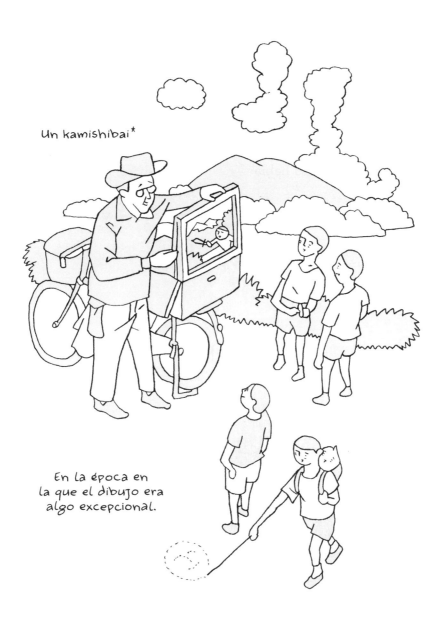

Un kamishibai*

En la época en
la que el dibujo era
algo excepcional.

De pequeño creía que el papel era el único soporte que existía para el dibujo, pero un día mi profesor me explicó que cuando él era niño dibujaba en la tierra con un palo. De hecho, cuando mi padre era pequeño no había papel, y los estudiantes tenían que tomar apuntes en los márgenes del diccionario. De modo que el hecho de poder dibujar tan fácilmente es muy reciente. Hoy en día, ya sea a través de los mangas, los gráficos, las ilustraciones o los esquemas, el dibujo está presente en todos los ámbitos de nuestra vida cotidiana.

Vivimos su edad de oro.

A pesar de todo, a mi alrededor casi nadie dibuja, ni siquiera para hacer sencillos *rakugakis*. A mí me gusta Internet, me gusta mi móvil, pero la única pega que les veo es que no permiten dibujar. Mediante emails o chats solo puedo expresar un 10% de lo que se me pasa por la cabeza. Y me parece una verdadera pena, cuando vivimos en la época en que más fácil resulta dibujar.

* El *kamishibai* (que significa literalmente «teatro de papel») se compone de un conjunto de láminas de cartón numeradas que cuentan una historia.

DESARROLLA LA IMAGINACIÓN A TRAVÉS DEL DIBUJO

En mi recuerdo, cuando éramos pequeños garabateábamos *rakugakis* a toda mecha en los cuadernos de la escuela. No nos interesaba juzgar si era bonito, ni el talento de cada cual. Ya entonces me encantaba dibujar, pero no lo hacía para convertirme en alguien excepcional. Era divertido hacer dibujos e intercambiarlos con los compañeros.

Dibuja:
-cuando lleves a cabo un pequeño descubrimiento.
-cuando se te ocurra una alegoría que ilustre perfectamente un pensamiento.
-cuando consigas captar los sentimientos que experimenta una persona.
-para ver las cosas desde otro prisma.

-para sintetizar en una idea tus conocimientos y tus experiencias asociadas a ciertas suposiciones.

Todo lo que he dicho en este libro a propósito del *rakugaki* sobre el hecho de intercambiar, de plasmar los propios pensamientos, son cosas que en el fondo todo el mundo hace en su día a día. Solo hay que verlo como una segunda voz mediante la que expresarse. Relájate y presta atención a esa voz. Si nos hubiéramos tomado la molestia de escucharla, todos nosotros podríamos habernos convertido en expertos del *rakugaki* hace ya mucho tiempo.

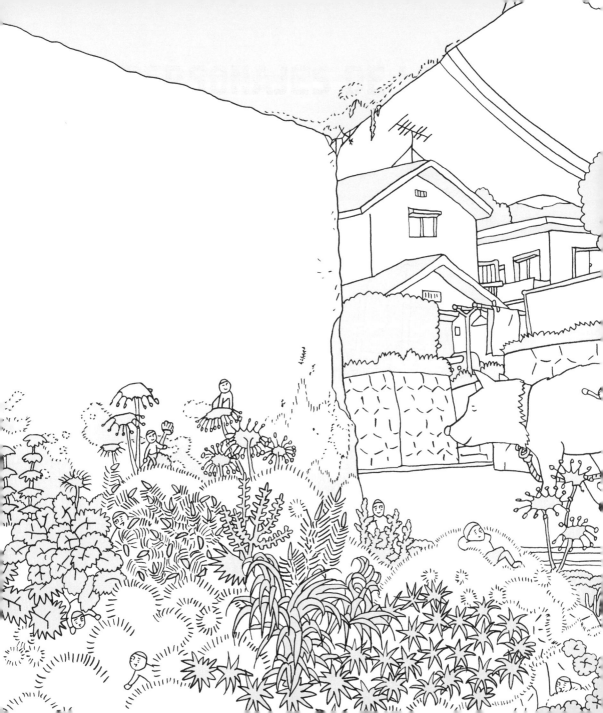

EPÍLOGO

Desde mi punto de vista, dibujar bien no tiene ninguna importancia. Lo que cuenta es, por ejemplo, no olvidarse los retrovisores en el dibujo de un coche. Porque ¿cómo haríamos, si no, para ver lo que hay detrás?

Algunos amigos vienen a visitarme al trabajo con sus niños, que se ponen a dibujar. Y he observado que los niños aficionados a los coches no se olvidan de los espejos. Aunque el trazo sea torpe, representan todo lo que tiene que haber. Ese es precisamente el tipo de dibujo que a mí me gusta. Por el contrario, me siento muy decepcionado cuando veo un dibujo de un coche muy conseguido al que le faltan los retrovisores. Saco la conclusión de que a su autor no le interesan gran cosa.

A veces me preguntan qué hay que hacer para progresar en el dibujo. En esos casos respondo que hay que dibujar lo que a uno le gusta. En realidad no me lo explico, pero la gente tiende a pensar que siempre hay que optar por temas concretos. Creen que hay que ser original, o que hay que ejercitar la imaginación a toda costa, cuando en realidad basta con dibujar lo que a uno le gusta, sin más. De hecho, la originalidad no es algo que se pueda controlar, y la imaginación se desarrolla con las pasiones de cada cual. Puedo asegurarte que quienes olvidan dibujar los retrovisores no serán los inventores de los coches del futuro.

En este libro solo he dibujado cosas que me gustan: como me gusta hacer árboles y montañas,

habrás visto un montón, y como soy más de perros que de gatos, estos últimos solo aparecen dos veces en todo el libro. También me gusta dibujar personas, por eso hay muchas páginas dedicadas a este tema. De lo único que me arrepiento es de que no haya más pasajes eróticos o grotescos, porque es lo más divertido que uno puede hacer en *rakugaki*. En realidad, había preparado algunas páginas en esa línea, pero como eran tan escandalosas que ni yo mismo podía mirarlas, por una vez decidí limitarme a incluir algo así solo en la introducción. Te cedo el placer de aplicar como mejor te parezca lo que has aprendido.

Durante el proceso de elaboración de este libro recibí numerosos consejos y comentarios de la editora Naoko Tanabe. A través de las discusiones que mantuvimos durante más de tres años, Tanabe me ayudó a verbalizar gran cantidad de cosas que yo no conseguía expresar con palabras. Este libro representa una etapa nueva en mi vida, y estoy muy contento de haberlo hecho, con personas que siguen la evolución de mi trabajo desde el principio. Asimismo, quiero dar las gracias a Kinya Okamoto, que redactó las frases para la faja del libro, y a mi colaboradora Ayaka Kitatani. Muchas gracias.

Bunpei Yorifuji

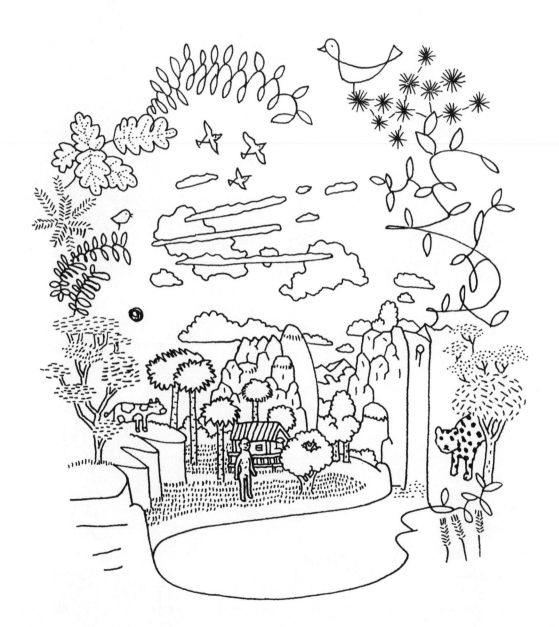